yoha

戀
人

再
見
、

朋
友
歡
迎
再
來

~迷失的孩子~

Sayonara
Koibito
Matakite
Tomodachi

U0131486

何謂ＡＢＯ世界觀？

是發祥於歐美的ＢＬ界特殊設定。原是ＳＦ作品的一種戲仿，意即歸屬於二次創作的一環。大概是在描繪ＳＦ作品中登場的人狼（狼人）戀情時，參考了實際的狼群生態而區分出α、β、Ω這三種存在，之後又加入對階級制度中男尊女卑及種族歧視等諷刺社會的要素。ＡＢＯ世界觀因創作者的解釋而經歷過各式各樣的改編，現已存有無數種版本。由於最初的發起人不明，基本上並沒有「正確的設定」這種觀念，如此高度自由化的形式也正是ＡＢＯ世界觀的魅力之一。

話雖如此，以讀者的角度來說，要從零開始確認各位作者的世界觀才能進行閱讀，果然還是會感受到有一定的門檻存在吧。因此，為了讓更多人能夠輕鬆地享受並接受ＡＢＯ世界觀而誕生的就是〔ＡＢＯ世界觀企劃〕。為了賦予ＢＬ嶄新的驚艷，並將令今人激動不已的無限可能性視作目標，〔ＡＢＯ世界觀企劃〕編纂了自身獨有設定。
本書中所有的作品皆是以此世界觀為基礎所構成的故事。

※ＡＢＯ世界觀(Omegaverse)的「verse」容易因為日文讀音相仿而被誤解成誕生(Birth)，但實際上它是源於Universe(宇宙)的verse。在日本，這樣的表現形式屬於戲仿作品中的平行宇宙或是ｉｆ設定等。

所有人都能夠生育的世界

在遠古時代，人類分為女性與男性兩種性別。但在面臨人口急遽衰減的情況下，人類達到了嶄新的進化，男女之間只剩下外型上的區別，所有的人類都得以生育。男型有從肛門連結子宮的器官，女型則是只要興奮起來，陰蒂就可以勃起成莖狀形狀並且可以射精。

〈α男型〉

〈β、Ω男型〉

〈α、β、Ω女型〉

在陰莖根部有被稱為龜頭球的器官，只有在迎來被稱為「發情熱」的突發性發情時，才會在射精之際呈肉瘤狀膨脹，達到無法從對方的性器中將陰莖抽離的效果。陷入發情熱時，射精過程會持續20～30分鐘，精液量約20ml（β與Ω的平均量為2ml），受精率為100%。即使在一般情況下，精液也會有10ml，比β與Ω要多。

α、β、Ω的差異

α

- 唯獨男型擁有「龜頭球」
- 有所謂「發情熱」的突發性發情
- 發情熱時的射精可持續20～30分鐘
- 發情熱時的懷孕率是100%
- 射精時的精液量最多
- 擁有階級分化的費洛蒙

β

- 沒有發情期
- 會對Ω的發情期感到焦躁，但具有透過理性控制的可能

Ω

- 具有發情期
- 發情期的週期為1次／月，為時約7日
- 發情期間以外的受孕率極低
- 擁有性費洛蒙

何謂發情期？

〈Ω〉

〈α〉

由Ω賀爾蒙產生的性費洛蒙會從Ω體內與汗水等體液結合、分泌而出。α與β則不具備這種性費洛蒙的分泌狀況，因此，這種性費洛蒙通稱為「Ω費洛蒙」。

Ω會在1個月內耗費3週的時間於體內累積大量的Ω賀爾蒙。一旦到了發情期，就會從大量累積的Ω賀爾蒙中生成性費洛蒙，並猛力散發。這種猛力散發Ω費洛蒙的情況會持續約7天左右，被認為是原本受孕機率極低的α為了誘惑具有強大繁殖能力的α而發展出的特性。

對Ω費洛蒙產生反應，使被稱為「發情熱」的突發性發情期得到催化。一旦進入發情熱就會失去理智，並有暴力化的傾向。

※首次發情期好發於12～18歲。（α的發情熱亦同）

只存在於 α 與 Ω 之間的「伴侶」系統

在α與Ω的發情期間進行性愛時，若α咬了Ω的後頸，兩人將締結為「伴侶」。締結為伴侶時，並不會對α造成改變，但以Ω在發情期間將只能與締結為伴侶的α進行性愛。若與其他人進行性愛，會引發頭暈、頭痛、反胃的情形。原則上伴侶關係無法解除。

〈被α咬的Ω〉

〈牙印〉

為了締結伴侶而被咬時，牙印將永遠殘留。

〈頸飾〉

也存在為了不讓自己與不喜歡的對象成為伴侶而透過頸飾自衛的Ω。

靈魂伴侶

α與Ω可能（在與發情期無關的情況下）受到彼此的費洛蒙吸引。在與這類型的對象見面的瞬間就能互相察覺，將來也必定會發展成相親相愛的情況。但這是非常罕見的案例，甚至相傳其是否為都市傳說。

伴侶機制

α會在發情期間，以對Ω做出「咬後頸」的舉動為觸發，向締結為伴侶的Ω散發階級分化費洛蒙。以結果而言，Ω的身體將變得在發情期間只能與締結為伴侶的α進行性愛。此外，假設有伴侶的Ω迎來發情期，也能抑制非自身伴侶的α的發情熱。這種抑制發情熱的作用被視為開發「發情熱抑制劑」的關鍵，但至今仍未有斬獲。

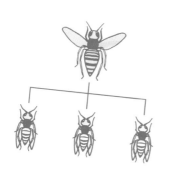

〈蜂〉

女王蜂會透過階級分化費洛蒙來抑制自己以外的雌蜂卵巢成熟，使其作為工蜂來侍奉自己。

階級制度

存在唯一擁有龜頭球的男型，面對Ω時的繁殖率高。除了精液量與階級分化費洛蒙以外，其他身體方面的優勢都尚未得到證實，但世人普遍認為α在各種層面上都優於β與Ω。

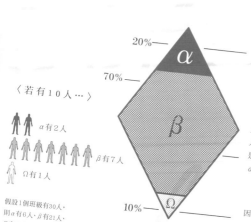

〈若有10人…〉

α有2人

β有7人

Ω有1人

假設1個班級有30人，則α有6人，β有21人，Ω有3人。

20%—

α

70%—

β

人口最多，基本上是受到α所用之人，但近年來也有憑藉個人努力或是與α之間的婚姻關係而建立起與α同等地位的情況。

10%—

Ω

因為具有發情期，繁殖率又低，被視為比α與β更為低下的存在。在開發出發情抑制劑之前，向來被期望能投身家庭，別做除此之外的工作。

α、β、Ω 的生活

學校

合校

有被稱為「α班」的資優班。β與Ω則視其能力，皆有可能進入資優班就讀，並可自由入班。資優班是因α優於β與Ω的想法而設置的班級，因此通常會教授難易度較高的課程。

α學校

只有α可以入學。雖說有α學校，但並沒有專屬於β或Ω的學校。

工作

〈α〉

社長或身負要職的人幾乎都是α，也有許多家族企業存在。同時由於α之間的合作意識特別強烈，促成了易於α坐擁高位的社會環境。

〈β〉

視個人能力也有達到與α同等地位的案例，但基本上是受雇於α的存在。

〈Ω〉

由於發情期抑制劑的普及，受雇機會有所增長。為了消除對Ω的偏見，國家會針對Ω的聘僱給予補助金。

婚姻

α、β、Ω與各自相同的人種結婚是常態。特別是α的菁英意識極高，十分重視α的血脈不得遭受汙染、不得斷絕，為使子嗣得以β＞α＞Ω的概率順序來傳宗接代，α會極盡所能地與同為α之人成婚，也因此產生了特權階級逐漸由α獨占的背景設定。所以，若β或Ω與α結婚的話，通常會有嫁入豪門的感覺。自1960年起，Ω的人權運動越演越烈，使得β與Ω、α與Ω之間的婚姻也有所增加，但以現狀而言，仍難以形容不同人種之間的婚姻十分普及。

Ω 為了保護自己所背負的義務

①Ω從國中開始，必須向校方提出自己是Ω的診斷書。
②也必須向雇主提出自己是Ω的診斷書。
③服用發情期抑制劑，並常備特效藥。

何 謂 發 情 期 抑 制 劑 ？

於1950年代開發的Ω專用藥物。以α賀爾蒙為主要成分來抑制Ω賀爾蒙，藉此減輕性費洛蒙的分泌，使其得以投身工作。效果因人而異，由於也存在體質過敏或效果不彰的Ω，新藥的問世備受期待。

〈藥丸〉

1次／天，每日服用1粒。
被認定不具有副作用，
但仍因人而異。

〈特效藥〉

意外進入發情期時，將其注射在手腳等部位。發情期將在5分鐘內得到鎮靜，但副作用極強，會引發頭痛、反胃、頭暈等症狀。常備於公司、車站等公共建設。

※若要自行取得以上兩種藥物，都必須有醫院處方箋。

戀人再見、朋友歡迎再來

～迷失的孩子～

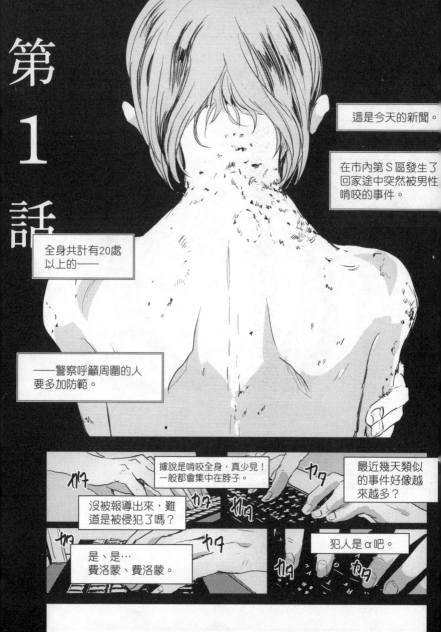

央城，

不管我問多少次都不要生氣。

鼎…

對我而言你是我命中注定的人，

但對你而言，我是你命中注定的人嗎？

我的伴侶…

又說這種話？

10

鼎曾經是先天性經常過度釋放費洛蒙的異常體質，

說不定其他的Ω會誘惑你。

而其反作用就是締結成伴侶，就無法產生費洛蒙。

因為我已經沒辦法誘惑你了。

你別擔心太多。

怎麼可能會有人比你可愛。

嗯

因為…

央城…在沒有發情熱的狀態下做愛…

不會感到滿足吧？

咦？

鼎，你不滿足嗎？

怎麼可能！

我不是那個意思！

既然如此，就沒有任何問題了吧。

鼎真是可愛…

宮內 鼎

高中時轉學過來的鼎讓全班都臣服在他的費洛蒙之下，

據說是過著周圍的α全都瘋狂地爭奪鼎的人生。

住手！

哥哥，住手！

不要啊啊

可是在這裡……

過來，你回去圍繞過去！

住手！

救救……

這就是所謂的命運嗎？

鼎喂，

我好像非喜歡你。

然後我獲勝了。

鼎相信了想要成為朋友的我。

究竟是什麼讓他如此不安呢？

那之後都已經過了3年，

鼎對自己也太沒有自信了吧。

無論我怎麼說他可愛，

都還是不夠嗎？

12

不，

那就是你不對了。

「怎麼可能會有人比你可愛」

啊？

那樣一說就會朝那個方向想吧？

我不會喜歡上你以外的人！

如果要說，應該說你是我的唯一！

非你不可，不然就是沒有意義！

除了你以外都是垃圾！

太過分了吧！

這樣才有誠意！

表達方式是用比較級的這句話本身就錯了啊！

有什麼問題嗎？

因為沒有所以不會不是嗎？

你老實說朋友的數量和炮友的數量哪個比較多？

當然沒有啊。

你把我想成什麼樣的人了？

好像戀人只有一個，但情夫卻有好幾個的樣子吧。

再說你沒有花心這件事本身就很不可思議。

13

關於前幾天發生的S市事件…

——有…

檢察官判定是Ω故意不服用抑制劑引誘身為同事的α產生發情熱。

將會以傷害罪與妨害名譽罪起訴Ω。

鼎…

這種情況說不定被殺了。

這可不是能開玩笑的，別那樣。

其實這算是恐怖行動吧。

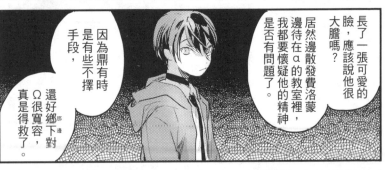

長了一張可愛的臉，應該說他很大膽嗎？

居然邊散發費洛蒙邊待在α的教室裡，我都要懷疑他的精神是否有問題了。

因為鼎有時是有些不擇手段，

還好鄉下對Ω很寬容，真是得救了。

「就算死了也無所謂。」本人是這麼說的。

哇！這樣說真是傷腦筋！

你就原諒他吧。

沒什麼原不原諒的，我根本就沒有生氣。

從迷戀中醒悟過來就是那麼回事吧。

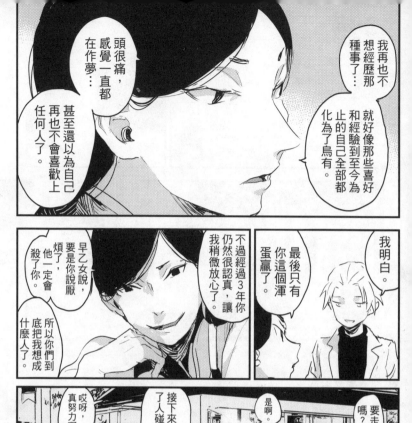

我再也不想經歷那種事了⋯⋯就好像那些喜好和經驗到至今為止的自己全部都化為了烏有。

頭很痛，感覺一直都在作夢⋯⋯

甚至還以為自己再也不會喜歡上任何人了。

不過經過3年你仍然很認真，讓我稍微放心了。

早乙女說，要是你說厭煩了，他一定會殺了你。

所以你們到底把我想成什麼人了。

我明白。

最後只有你這個渾蛋贏了。

接下來還約了人碰面。

是啊。

要走了嗎？

哎呀，真努力啊。

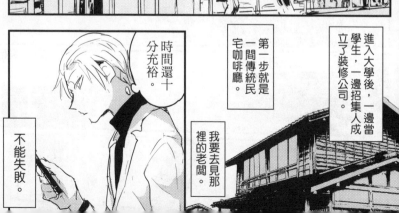

進入大學後，一邊當學生，一邊招集人成立了裝修公司。

第一步就是一間傳統民宅咖啡廳。

我要去見那裡的老闆。

時間還十分充裕。

不能失敗。

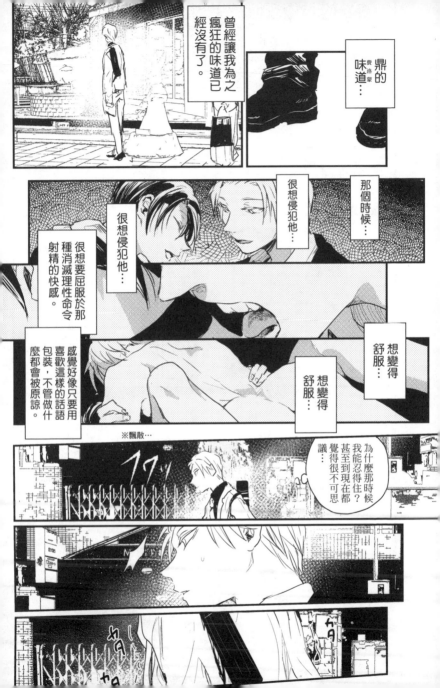

曾經讓我為之瘋狂的味道已經沒有了。

鼎的味道…

那個時候…

很想侵犯他…

很想侵犯他…

很想要屈服於那種消滅理性命令射精的快感。

感覺好像只要用喜歡這樣的話語包裝，不管做什麼都會被原諒。

想變得舒服…

想變得舒服…

※飄散…

フワリ

為什麼那時候我能忍得住？甚至到現在都覺得很不可思議…

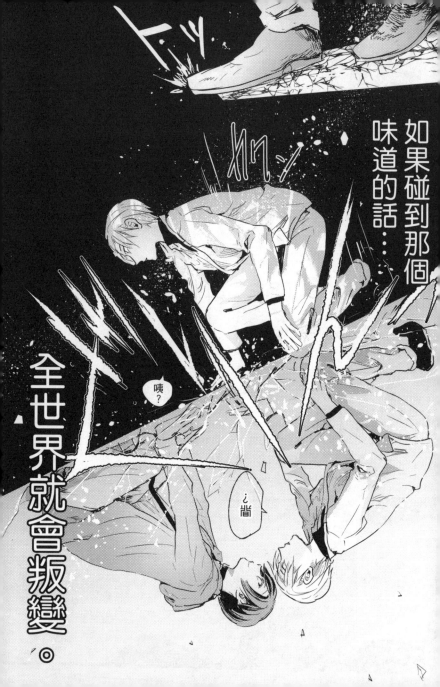

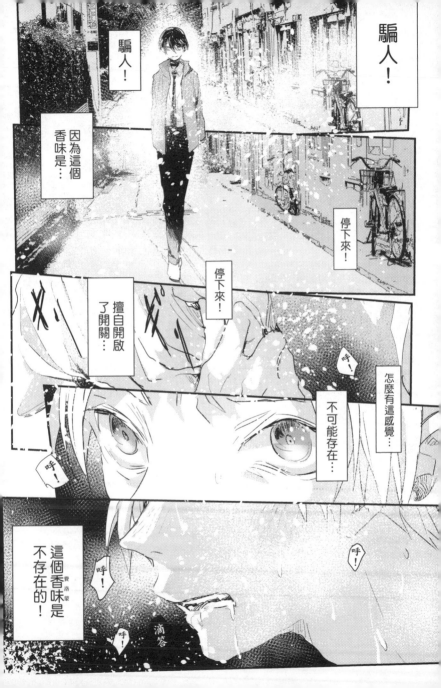

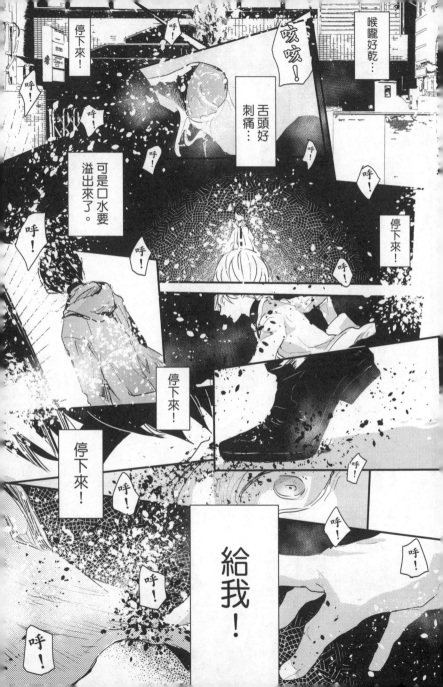

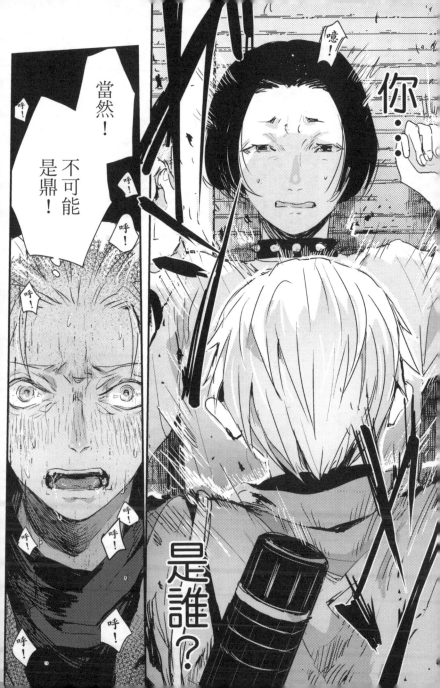

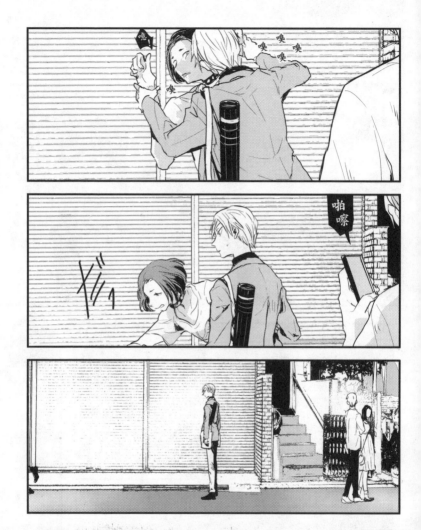

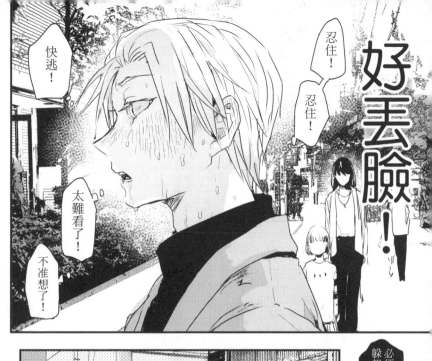

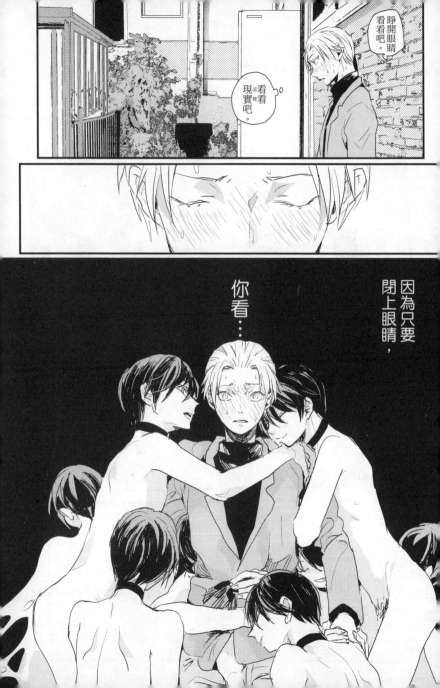

冷靜下來⋯
必須調整
好呼吸。

不妙！
等等還
有約！

是，我
是椚。

我這邊遇
到了一點
麻煩，
應該要馬上
聯絡您的。

對不起！

還沒有見到你，
我是不是弄錯約
定的時間了？

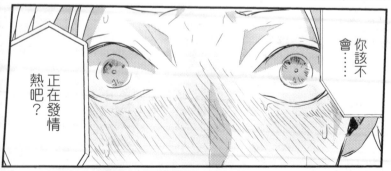

你該不
會⋯

正在發情

熱吧？

別撒謊了。

那個聲音我很了解，也就是說附近有Ω吧。

怎麼可能…

對不起，在前往您那裡的途中偶然遇到了發情的Ω。

滴答 滴答

你真不會說謊。

或許聽起來像謊言，但真的…

我對你很失望。還以為你雖然年輕但仍然是個可以信賴的男人。

拜託您再給我機會！

如果你無論如何都要的話，就把那個Ω抓過來，讓他在我面前下跪道歉給我看！

我一定會去向您道歉的。

不用了，傳統民宅改裝的案子就到此為止。

喀！

我辜負了信任。

對…

不起！

發情熱退不下去。

好想回家。

總共120圓

就算出門丟臉也沒有關係⋯

他會以為是感冒嗎？

客人，您要到哪裡？

要找出那個Ω嗎？

還是要放棄傳統民宅？哪一個比較好呢？

不，果然還是信用吧。

那個Ω⋯如果就這樣被侵犯了還比較好找。

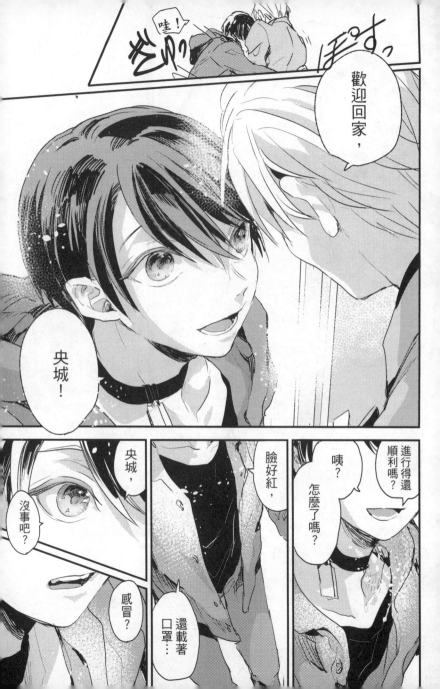

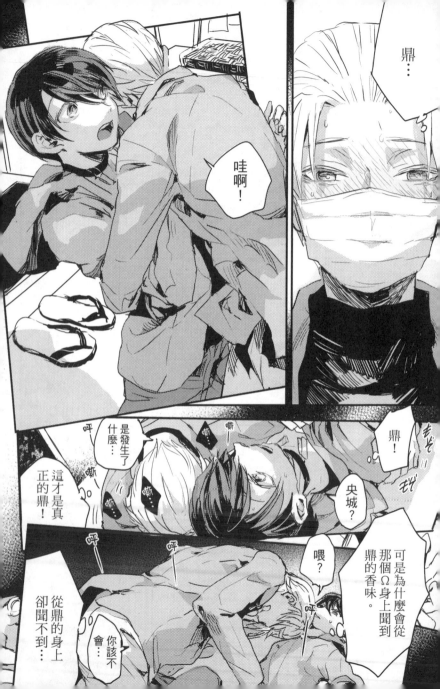

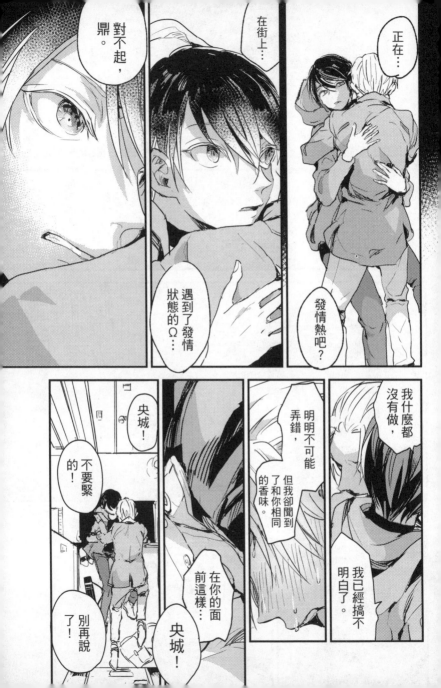

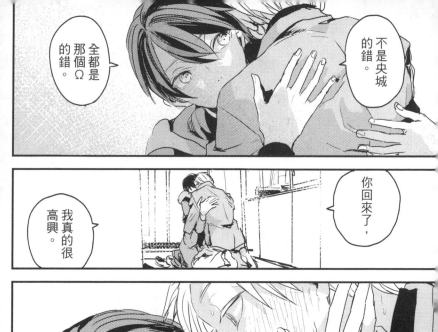

不是央城
的錯。

全都是
那個Ω
的錯。

你回來了，

我真的很
高興。

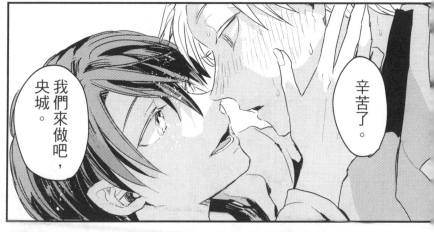

辛苦了。

我們來做吧，
央城。

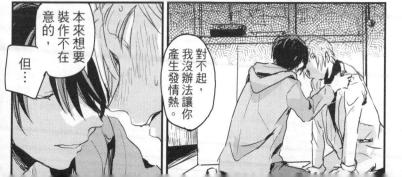

本來想要
裝作不在
意的，

但…

對不起，
我沒辦法讓你
產生發情熱。

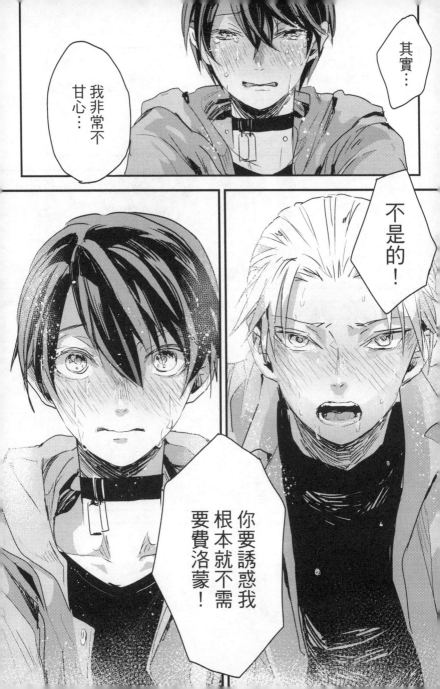

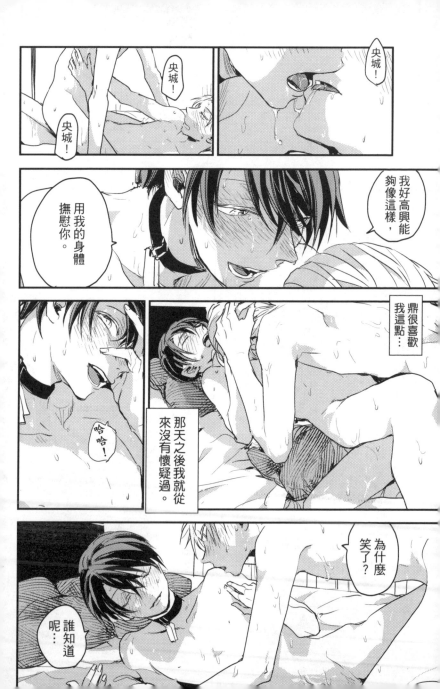

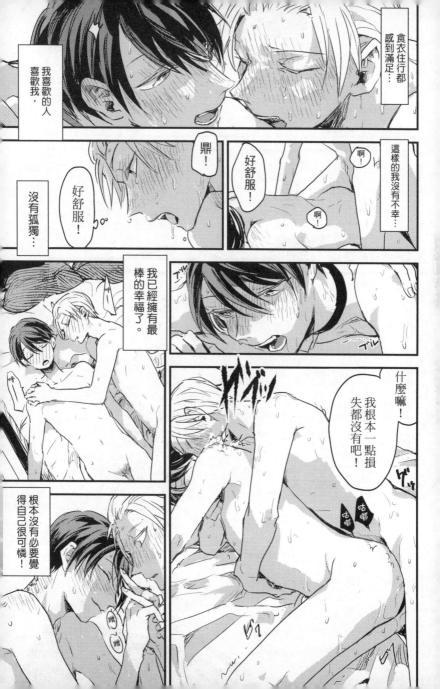

那個Ω⋯

我一定要把他找出來，讓他下跪道歉。

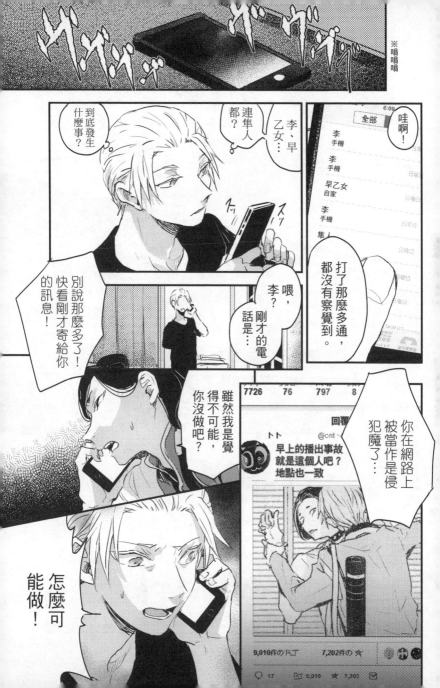

※叮咚

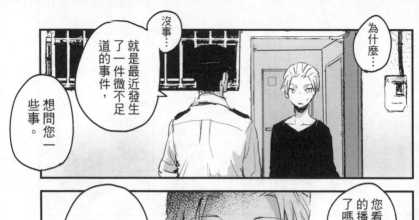

想問您一些事。

就是最近發生了一件微不足道的事件，

沒事…

為什麼…

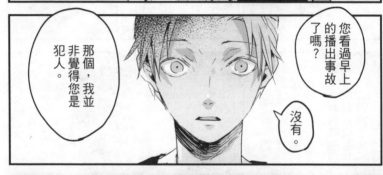

您看過早上的播出事故了嗎？

沒有。

那個，我並非覺得您是犯人。

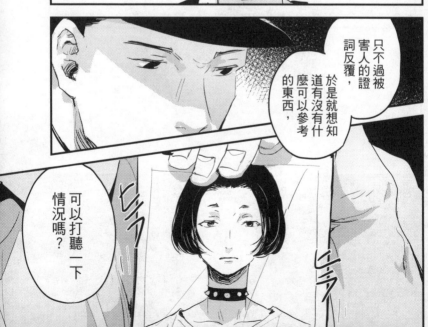

只不過被害人的證詞反覆，於是就想知道有沒有什麼可以參考的東西，

可以打聽一下情況嗎？

差不多早上7點多一點的時候…逃進來求救時正好拍進了新聞的轉播畫面。

全身都是咬痕，有被性暴力的跡象。

但數小時後卻撤回了受到侵犯的主張。

被害人主張沒有任何事發生。

如果只是這樣的話，就會以撤銷被害申請來處理，

但最近這幾天連續發生了好幾起β被α侵犯的被害案件…我想或許和這次的β有著某些關連…

咦？

β
？

Sayonara
Koibito
Matakite
Tomodachi

Lost Child

叮咚！

有您的包裹。

好了…

是我送給你的紙箱包裹。

嗯？

那當然，因為只是普通的紙箱…

這是什麼？超輕的！

來了！

怎麼可以假裝是來送貨的！

讓我進去一下。

我並沒有說謊。

啊啊！你是那個時候的！

大
2
話

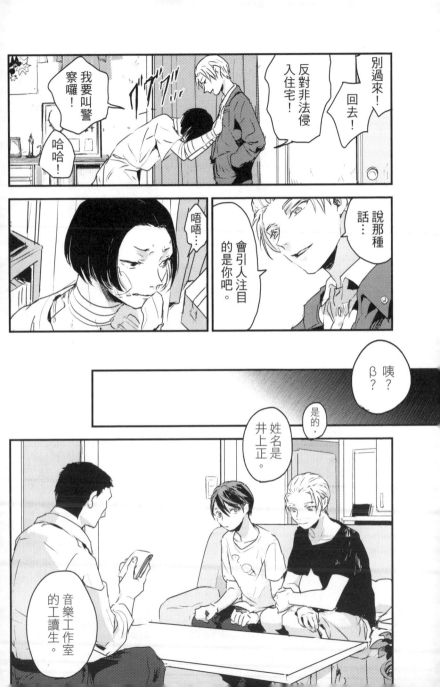

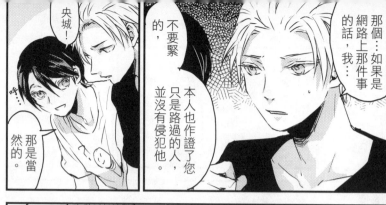

那個…如果是網路上那件事的話，我…

不要緊的，本人也作證了您只是路過的人，並沒有侵犯他。

央城！

呼…

那是當然的。

不過你有沒有察覺到什麼關於他的事情？察覺到的事？

那個時候因為費洛蒙的關係非常驚慌。

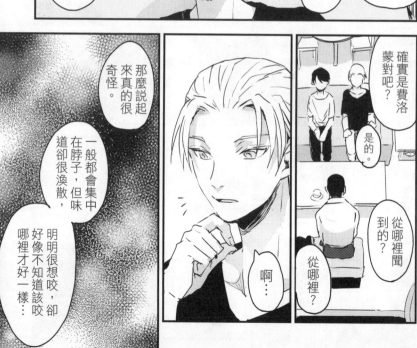

那麼說起來真的很奇怪。

一般都會集中在脖子，但味道卻很渙散，

明明很想咬，卻好像不知道該咬哪裡才好一樣…

確實是費洛蒙對吧？

是的。

從哪裡聞到的？

從哪裡？

啊…

原來如此，味道很渙散…

但是那種…

誰知道呢，很難說吧。

難道是…發情熱誘發劑！

至少並不是那種看起來好像很貧窮的傢伙買得起的東西…

但那個β的確散發出了鼎的味道。

假如那是真貨的話…

據本人說是在上班途中感覺被人從後面噴到像香水一樣的東西，不過這些都是不公開的內容。

還有沒有其他注意到的地方？

沒了…

那樣啊…

謝謝您的幫助。

バタ—ン

44

鼎，我說過那個β有你的味道對吧。

嗯？

如果那真的是發情熱誘發劑……從Ω身上採集到的費洛蒙的話，也有可能是從你身上盜取的。

怎麼可能。

你覺得我會弄錯你的味道嗎？

你有想到什麼嗎？

比如說做了類似捐血的事……以前去過什麼療機構……去過什麼研討會……曾經被誘拐之類的……

央城，你這樣太誇張了。

什麼都沒有。我想要查清楚！

假設有人從你身上盜取的話，我是不會原諒那傢伙的。

你有什麼目的？

那個時候什麼也沒發生不是嗎！

因為你害得我沒辦法去和顧客碰面。

所以被要求要向顧客道歉。

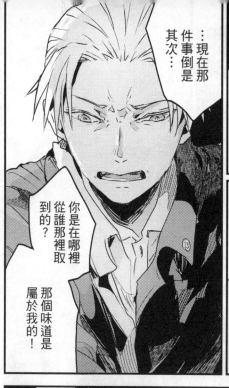

現在那件事倒是其次……

你是在哪裡從誰那裡取到的？

那個味道是屬於我的！

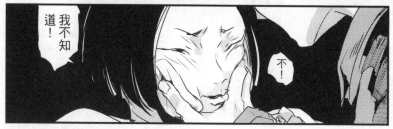

我不知道！

不！

嘎！
嘎！

那個人是誰？

那種事我怎麼可能說得出口嘛⋯⋯

鼎也隱瞞了一些事⋯

央城根本不需要調查了吧。

無所謂了吧。

為什麼不告訴我呢⋯

此為止，這個話題到

那種事就全部交給警察吧？

雖然我不知道⋯

我是否能夠站在鼎這一邊，與全世界為敵，

但⋯

我知道鼎即使會與全世界為敵也會為了我行動。

我不打算把這個交給警察。

這個味道是屬於我的。

我不打算要交給任何人。

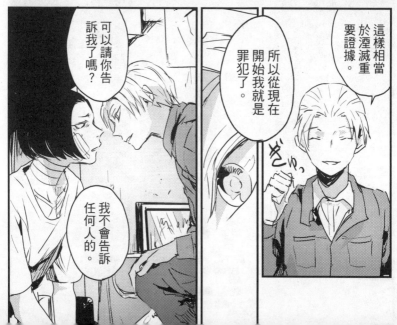

這樣相當於湮滅重要證據。

所以從現在開始我就是罪犯了。

可以請你告訴我了嗎？

我不會告訴任何人的。

……

派對…

雜交派
對中…

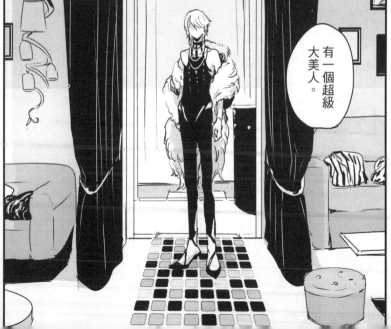

有一個超級
大美人。

Sayonara
Koibito
Matakite
Tomodachi

Lost Child

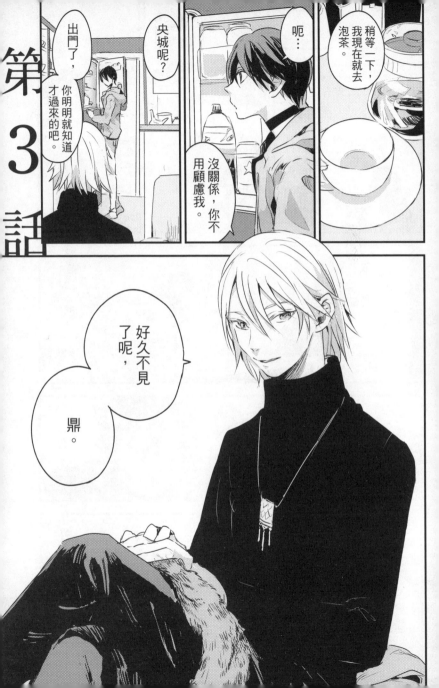

是因為幸
都不聯絡
我吧。

你來做
什麼？

身為哥哥不能
來看看可愛的
弟弟嗎？

也不是
不行…

最近怎麼
樣了？

什麼怎
麼樣…

就很普
通…

學校呢？

沒問題。

現在在做
什麼？

室內
設計。

你喜歡那樣
的工作嗎？

因為央城從
事建築。

我想應該
至少能幫
上忙。

啊……

幸你怎
麼樣？

總覺得你
的氣色很
差耶。

呃…

各方面
都困難
重重。

還在當情
夫嗎？

大人有些
事情是很
複雜的。

順帶一提央城不要緊吧？

網路上都在說他侵犯了別人…

連幸都看到那樣的謠言嗎？

那傢伙應該沒有背叛你吧？

完全是莫須有的罪名，就算置之不理大家也會發現不是他。

只是…

那個人是個β。

我的費洛蒙早就喪失超過3年以上了…

雖然對央城感到抱歉，但我想應該只是巧合。

怎麼可能。

就是啊。

央城說他從那個人身上聞到我的味道。

說不定有人從我身上盜取了費洛蒙。

還好幸有過來一趟⋯

我也有想要交給你的東西。

那種事怎樣都無所謂。

嗯。

嗯。

是個東西放進裡面就會消失的魔術箱。

你以前生日時送給我的吧?

那是⋯

央城一直很想要調查我的過去。

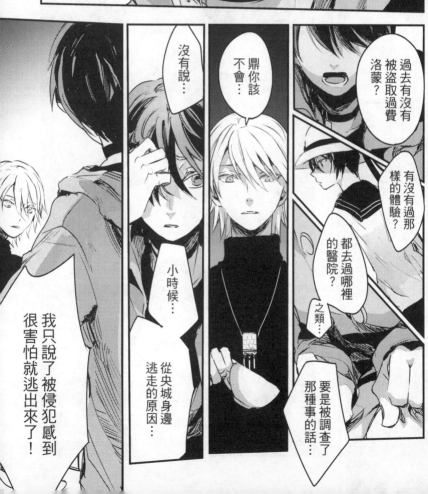

過去有沒有被盜取過費洛蒙？

有沒有過那樣的體驗？

都去過哪裡的醫院？

之類…

要是被調查了那種事的話…

從央城身邊逃走的原因…

小時候…

沒有說…

鼎你該不會…

我只說了被侵犯感到很害怕就逃出來了！

不是的，鼎…

這是那個孩子的墳墓…

a∈A

雖然不是謊言，但也不是真的。

因為我怎麼可能說得出口！

A

竟然是幸！

φ

我懷了幸的孩子然後殺了他。

不是那樣的…

過去什麼都沒有的我所決定的…

幸…

過去不會消失，消除，也無法消除。

怎麼辦？

我明明不想要對央城有所隱瞞…

驚訝

如果被發現了，我該怎麼辦？

我不想被央城憐憫，

不想被他認為我很可憐⋯

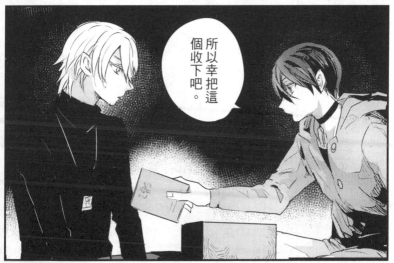

所以幸把這個收下吧。

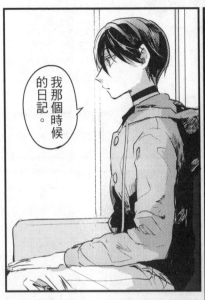

我那時候的日記。

這是…

本來打算丟掉的，但我沒辦法丟。

現在帶著這個讓我覺得害怕，所以由幸拿著吧。

你是要我看的意思嗎？

你要看也可以，不看也沒關係。

都是幸的錯哦。

那個時候的事⋯

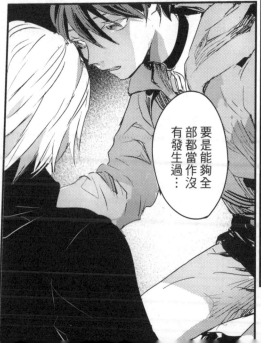

要是能夠全部都當作沒有發生過⋯

64

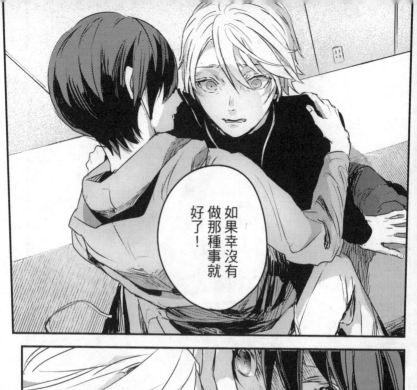

如果幸沒有做那種事就好了！

嗯咕！

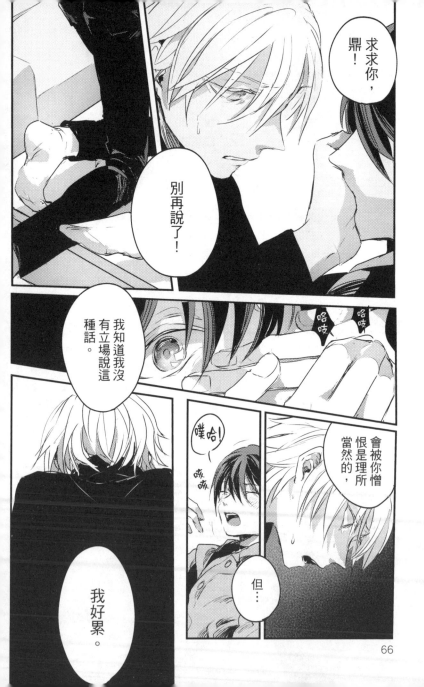

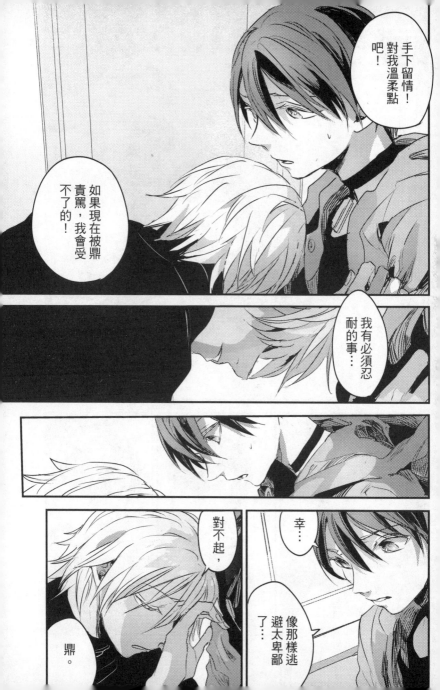

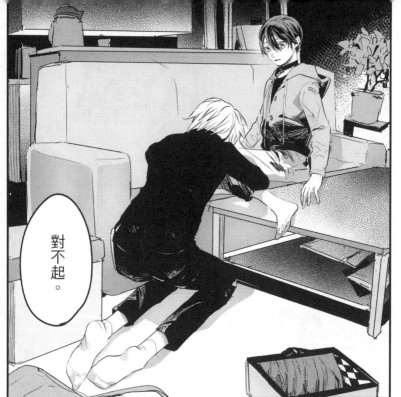

對不起。

幸，我希望你不要誤會⋯

我並不是希望你變得不幸。

倒不如說我希望你幸福，幸福到不管我說多少怨言都不要緊的程度。

我好像也累了。

唉！

因為如果你再繼續待在這裡，我可能又會再說些什麼⋯

今天已經夠了，你回去吧。

謝謝你願意收下來。

不知道為什麼,總覺得幸好像過得比我還要辛苦,讓我稍微打起精神來了。

那是什麼意思嘛⋯

喂,幸⋯

你只要告訴我一件事⋯

70

我沒有錯對吧？

是呀，

鼎一點錯都沒有。

※粉色伴侶：有許多相應配套方案，提供專業陪伴服務的人。

然後…朋友就是所謂的粉色伴侶。

他說只有Ω才能去，

我就說我也想去，

他向我炫耀我喜歡的樂團成員這次會參加，

有時候會在雜交派對當接待賺錢，

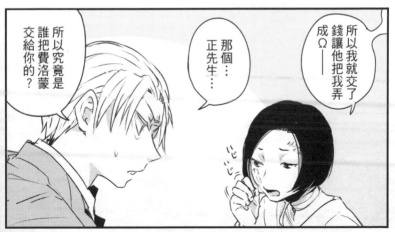

所以究竟是誰把費洛蒙交給你的？

那個…正先生…

所以我就交了錢讓他把我弄成Ω——

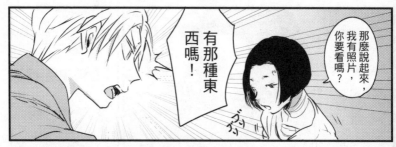

那麼說起來，我有照片，你要看嗎？

有那種東西嗎！

在朋友給我的性愛自拍照的後面留下了身影。

ほい

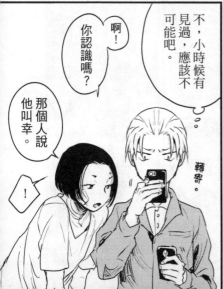

不，小時候有見過，應該不可能吧。

你認識嗎？

啊！

那個人說他叫幸。

轉寄。

幸哥？

咦！沒那
回事！

我鼻子可是
很靈的。

雖然很可惜，
但只會叫Ω過
來。

我！
我喜歡的人
在這裡…

我是來阻
止他的！

在可怕的人過
來前回家吧。

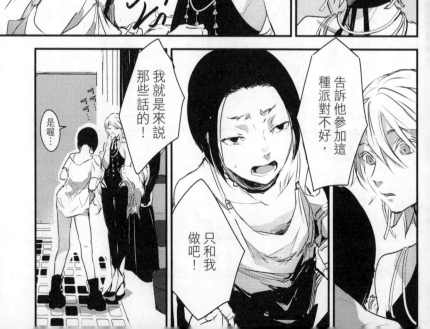

我就是來說
那些話的！

告訴他參加這
種派對不好，

是喔…

呵呵呵

只和我
做吧！

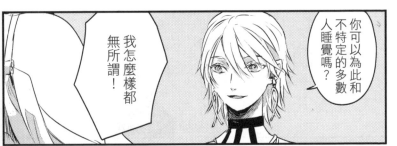

你可以為此和不特定的多數人睡覺嗎?

我怎麼樣都無所謂!

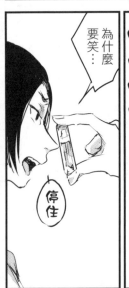

為什麼要笑…

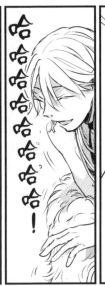

哈哈哈哈哈哈哈哈!

停住

那個人是不可以待在這種地方的!

只要我說了,他絕對會明白的!

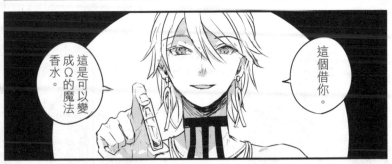

這個借你。

這是可以變成Ω的魔法香水。

※點頭

從以前就有傳聞說那個Ω很可疑，居然真的來糾纏我…

哇啊…

那個人不在。

那個時候那個人是β，後來就有黑衣人趕他出來了。

馬上被他發現我

進入會場之後，有個和我追同個成員的老手，

雖然被你奪走了。

我不知道那個人為什麼會給我那個，

但他是個好人。

你知不知道那個人的聯絡方式？

朋友也說這邊是沒辦法主動聯絡他的。

我不知道。

78

啊?

所以……你就代替我還給那個人吧。

我知道借來的東西必須要還人,

但我已經沒辦法還給他了,所以就算了。

等一下!你是怎麼想出那種主意的!

びいいい

我已經交給你了,你也應該要代替我還給他吧!

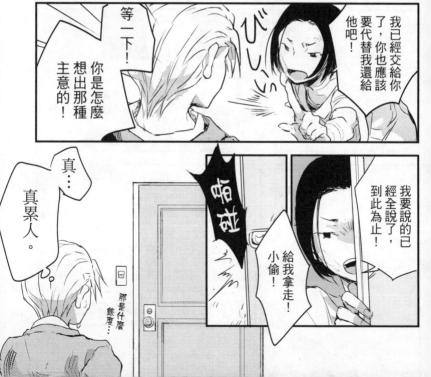

真……真累人。

那是什麼熊度……

帕碰

我要說的已經全說了,到此為止!

給我拿走!小偷!

那張照片…

雖然只有小時候的記憶，但真的長得很像，名字也一樣。

不會吧…

我回來了，鼎。

唉—

歡迎回家，央城。

飯已經做好了哦。

你有和你哥哥聯絡嗎？

鼎…

喂

總覺得你今天很有幹勁哦。

我也不知道為什麼。

那麼…

請你附上這張照片，然後寄給他說你想把他掉的東西交給他，可以見個面嗎？

咦？

嗯…

偶爾會。

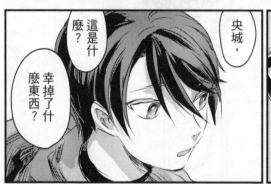

央城，

這是什麼？

幸掉了什麼東西？

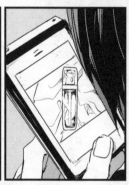

嗯…

今天有工作會做到很晚，所以你先回房間睡覺吧※

別人寄存的東西。

拜託你，鼎，按照我說的做。

如果是我誤解，那就算了。

※大致上都是在央城的房間一起睡覺，但各自都有房間。

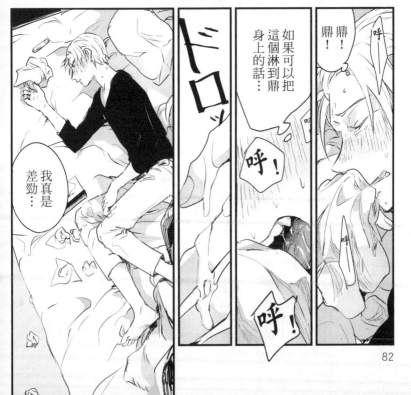

Sayonara
Koibito
Matakite
Tomodachi

Lost Child

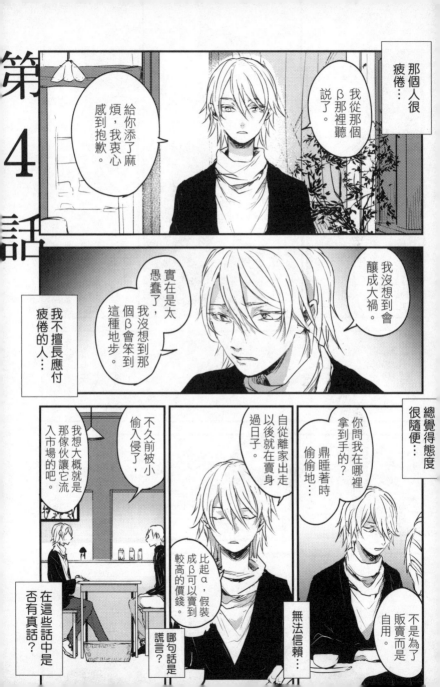

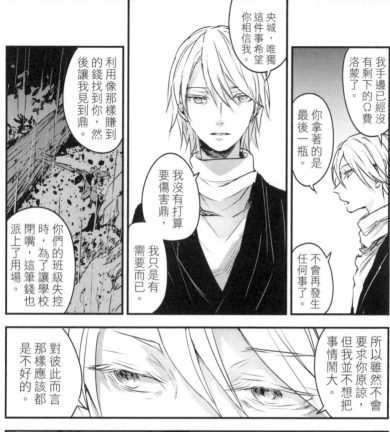

央城，唯獨這件事希望你相信我。

我手邊已經沒有剩下的Ω費洛蒙了。

你拿著的是最後一瓶。

利用像那樣賺到的錢找到你，然後讓我見到鼎。

你們的班級失控時，為了讓學校閉嘴，這筆錢也派上了用場。

我沒有打算要傷害鼎，我只是有需要而已。

不會再發生任何事了。

所以雖然不會要求你原諒，但我並不想把事情鬧大。

對彼此而言那樣應該都是不好的。

嘰嘩

這裡有50萬。

是我賠罪的心意，

希望你收下。

反了哦，央城。

我身為哥哥必須得理解鼎的痛苦。

幸先生變了呢。

如果知道鼎的痛苦，根本就不會做出這種事。

該從哪裡瓦解才好？

鼎也很明顯在隱瞞些什麼，難道他知道幸先生的事在包庇他？

鼎，

晚餐還沒好嗎？

應該輪到你了喔。

抱歉，跳過…

沒事吧，鼎？

唔唔…感覺很噁心，肚子也很痛。

我是沒關係，但你這種情況明天的約會應該沒辦法去了吧？

抱歉，晚餐你自己做吧。

你還記得嗎？

當然記得啊。

傳統民宅老闆的事呢？

我沒有說我不去吧。

央城最近感覺很辛苦，所以我以為你已經忘得一乾二淨了…

原本就只是個誤會，那件事已經處理好了。

那麼…

說是那麼說，但你那樣子是去不了的吧。

會痊癒的！

會痊癒的，

我會努力，可別太期待哦。

所以央城做點好吃的東西吧…

真好吃！

真的痊癒了。

據說這個限定期間的土耳其烤肉非常好吃，我去吃。

學校的朋友一直約我去吃。

你和那位朋友去過了嗎？

我想和央城一起吃。

按情理我是不該說那種話，但你會失去朋友哦。

抱歉，我有東西忘在大學裡了。

是很重要的東西，我必須過去拿。

啊！

下次就會去，沒問題的。

我馬上就回來，你可以自己一個人去看電影嗎？

不要，我也要一起去。

央城的大學比電影好。

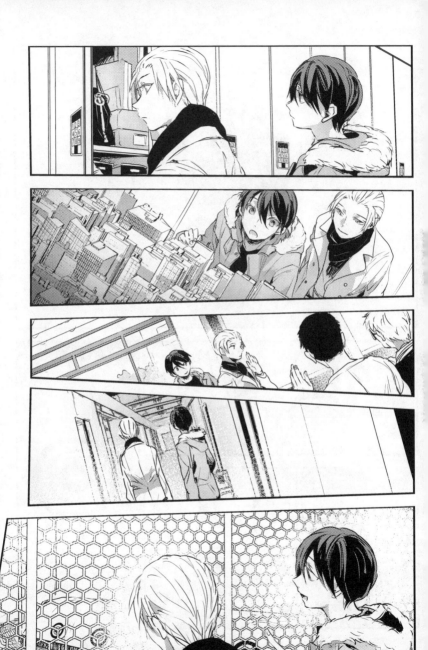

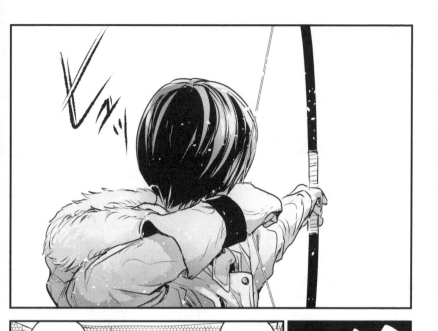

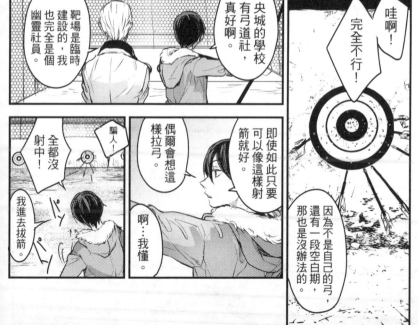

央城的學校
有弓道社，
真好啊。

靶場是臨時
建設的，我
也完全是個
幽靈社員。

哇啊！
完全不行！

因為不是自己的弓，
還有一段空白期，
那也是沒辦法的。

即使如此只要
可以像這樣射
箭就好。

偶爾會想這
樣拉弓。

啊⋯我懂

騙人！

全都沒
射中！

我進去拔箭。

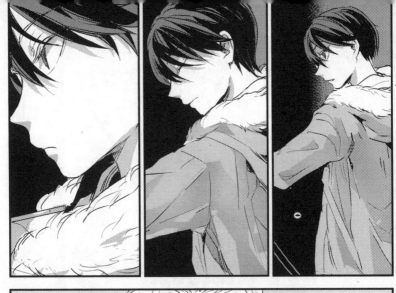

果然很棒⋯

啊⋯
開始集中精神了。

高中時代⋯

命中準確度很低，但動作很美。

因為他明明完全射不中，卻只靠架勢取得了段位。

我很喜歡看鼎射箭時的樣子。

※參照前作這4個人是弓道社。

央城二段

寸胴鍋三段

鼎二段

中谷二段

我的段位也比寸胴鍋低，讓我覺得很不甘心。

鼎被中谷挖苦，經常尋找沒有人的時間自主練習。

那個時候⋯

就和鼎一起練習，但弓道的技術從來沒有贏過。

有寸胴鍋、中谷⋯

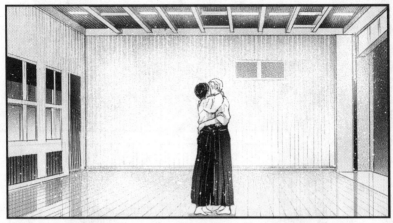

央城…

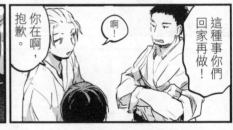

你在啊，抱歉。

啊！

這種事你們回家再做！

握住

好想早點可以回到同一個家喔！

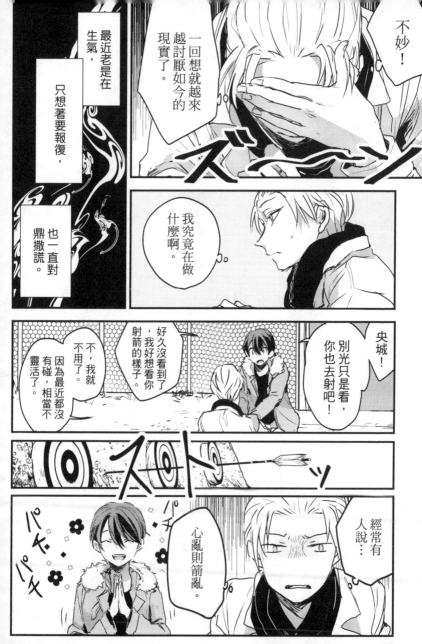

不妙！

一回想就越來越討厭如今的現實了。

最近老是在生氣，

只想著要報復，

也一直對鼎撒謊。

我究竟在做什麼啊。

央城！別光只是看，你也去射吧！

好久沒看到了，我好想看你射箭的樣子。

不，我就不用了。因為最近都沒有碰，相當不靈活了。

經常有人說…

心亂則箭亂。

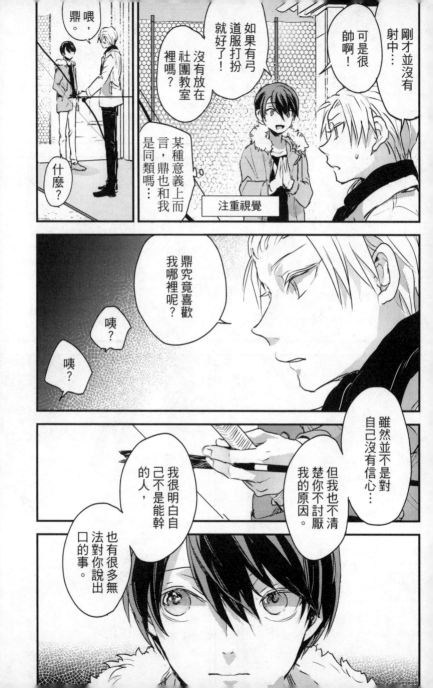

不是那樣的，因為全都是央城，我沒辦法分辨…

你別再蒙混過去了…

我好像…也不知道。

呃─

比如說天空，既藍又寬闊，但既藍又寬闊，那也不是天空。

央城有溫柔的地方、帥氣的地方也有很壞心的地方，

可是我並不是喜歡上既帥又溫柔的人，也不會你很壞心就討厭你，

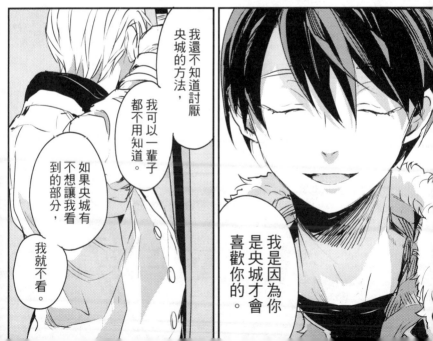

我還不知道討厭央城的方法，我可以一輩子都不用知道。

如果央城有不想讓我看到的部分，我就不看。

我是因為你是央城才會喜歡你的。

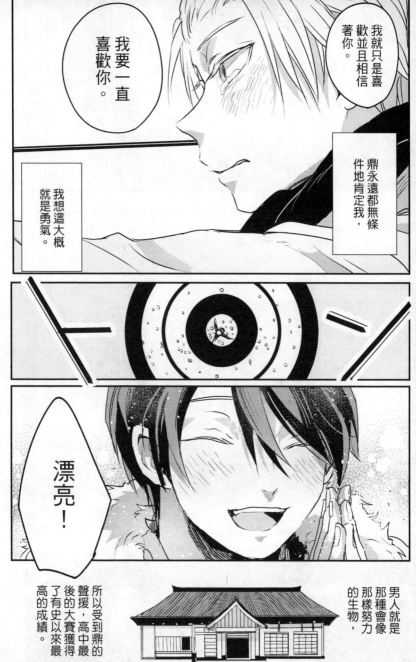

可以不用知道是不嗎…

的確就算再繼續深入也沒有好處。就如同幸所說的一樣，事件大概已經結束了。

讓鼎感到不安反倒是壞處略勝一籌。

明明發誓過找到犯人的話就絕對要報仇…因為太過淒慘了。

我不喜歡吃虧。

所謂不能原諒就是希望對方的痛苦可以讓這邊得到平衡或更多…

而原諒則是對於自己所受到的痛苦莫可奈何就放棄了。

追溯我憤怒的根源，我想應該是我無法原諒獨占鼎的…

權利被侵害…如果鼎可以給我超過那樣的東西…

或許我也能夠裝作一點都不痛，硬著頭皮忍耐了。

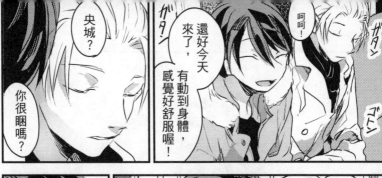

央城?

你很睏嗎?

還好今天來了,有動到身體,感覺好舒服喔!

呵呵!

ガタン

ゴトン

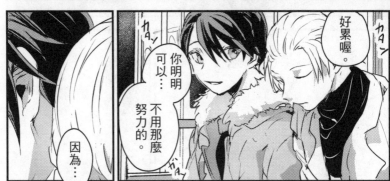

好累喔。

カタン

カタン

你明明可以⋯⋯不用那麼努力的。

因為⋯⋯

居然守護不了一個⋯⋯喜歡的伴侶⋯⋯

讓人感到丟臉⋯⋯不是嗎⋯⋯

央城你這個笨蛋⋯

喂，
央城！

疵品嗎？
成什麼瑕
家弟弟弄
是要把我

瑕疵品？

你呀！

幸哥！

唔哇！

鼎的脖
子！

是你咬的？

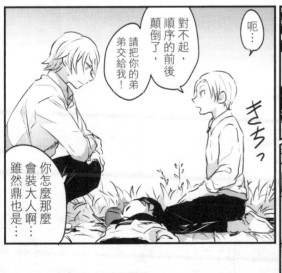

雖然鼎也是…
會裝大人啊…
你怎麼那麼

對不起，
順序的前後
顛倒了，
請把你的弟
弟交給我！

呃…

きちっ

咦？

我和鼎還不是伴侶嗎？

現在還能當作玩笑了事，

要是真的締結成伴侶，可就不是開玩笑的了！

哈哈哈哈哈！

然沒想到你居然不知道！

小鬼意外地還是有可愛的地方嘛。

幸哥你好囉嗦！

噗！

ニヤ ニヤ

是喔⋯

我説我一定會讓他幸福。

小聲

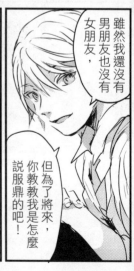

雖然我還沒有男朋友也沒有女朋友，

但為了將來，你教教我是怎麼説服鼎的吧！

103

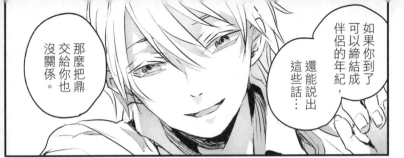

如果你到了可以締結成伴侶的年紀，還能說出這些話…

那麼把鼎交給你也沒關係。

因為他是我可愛的弟弟。

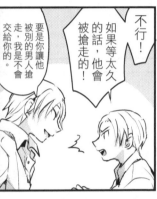

不行！如果等太久的話，他會被搶走的！

要是你讓他被別的男人搶走，我是不會交給你的。

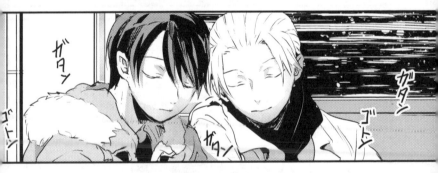

我並不討厭那個人。

Sayonara
Koibito
Matakite
Tomodachi

Lost Child

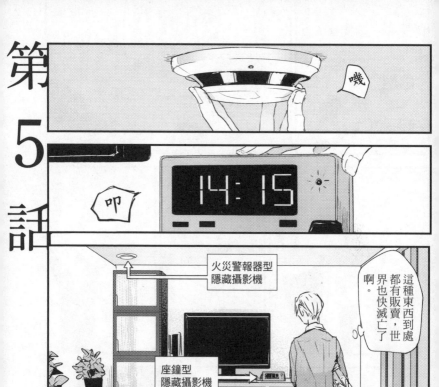

嗶

叩

火災警報器型
隱藏攝影機

座鐘型
隱藏攝影機

這種東西到處都有販賣，世界也快滅亡了啊。

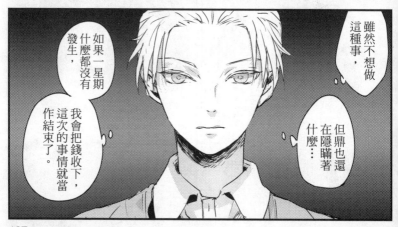

雖然不想做這種事，

但鼎也還在隱瞞著什麼⋯

如果一星期什麼都沒有發生，

我會把錢收下，這次的事情就當作結束了。

辛苦了。

因為是團隊合作，所以得一起行動。

我知道了。

咦？

因為大學有事，大概會一星期左右都會很晚回家，你先吃吧。

鼎…

如果我不是Ω，央城也會喜歡我嗎？

當然啊。

？

啊…嗯—

我原本是想要牽制一下，告訴別人你身邊有Ω了。

那麼說來…

鼎最近都沒有戴頸飾吧？

感覺空空的。

是那個意思嗎？

還不太穩定，所以有時會戴有時也不會戴…

單純覺得作為裝飾滿合適的，所以我也很喜歡戴頸飾的樣子。

嗯…

所以…

我覺得已經可以了。

第1天……

※資料會被無線傳送至終端。

泡麵嗎……

還泡不到3分鐘吧？

影像還滿清晰的。

第2天……

哈哈哈！

哈哈哈！

脫線總動員？

鼎好像還滿喜歡奇怪的電影，明明沒有看07系列。

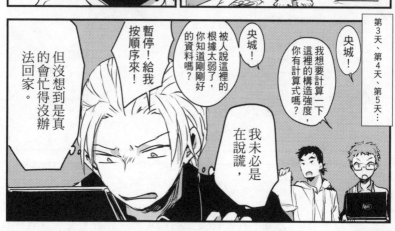

第3天、第4天、第5天……

央城！

我想要計算一下這裡的構造強度，你有計算式嗎？

央城！

被人說這裡的根據太弱了，你知道剛剛的資料嗎？

暫停！給我按順序來！

但沒想到是真的會忙得沒辦法回家。

我未必是在說謊，

只要問央城就會幫我們想辦法，真是得救了！

同一組真是太好了！

這些傢伙……

我也不是什麼都會啊……！

109

雖然不會覺得有什麼事，

為了保險起見還是看一下。

鼎已經睡了吧。

我回來了。

第6天…

好久不見了，醫生。

沒想到您會來訪。

最近很久沒聯絡了，發生什麼事了嗎？

哎呀，抱歉，

發生了一點問題，醫院關閉了。

咦？

是誰？

那樣啊…

您很辛苦吧。

今後沒辦法看診了，真的很抱歉。

就過來打聲招呼。

鼎的主治醫生？

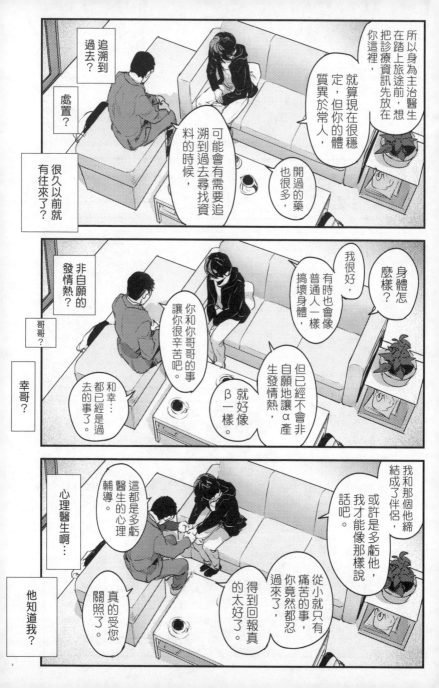

叮——

叮——

這是你的診療資訊。

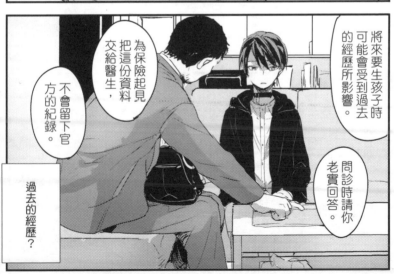

將來要生孩子時可能會受到過去的經歷所影響。

問診時請你老實回答。

為保險起見把這份資料交給醫生，

不會留下官方的紀錄。

過去的經歷？

什麼意思？

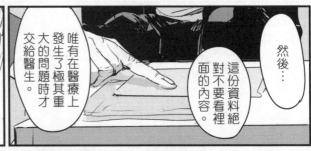
然後…

這份資料絕對不要看裡面的內容。

唯有在醫療上發生了極其重大的問題時才交給醫生。

寫了什麼嗎？

那如果我很健康的話，這就不需要了嗎？

沒錯。

既然如此我就不看了。

我是絕對不會打開潘朵拉的盒子，

不管是13號的房間還是小鑰匙的房間我都不想看到。

鼎…

真是好孩子。

雖然很抱歉，我來這裡的事可以對所有人保密嗎？

到這裡來是極為私人的事。

那個…

拯救不當懷孕的Ω有時也會觸法…

懷孕？

我明白了，我不會告訴任何人的。

難道這個男人是婦產科醫生嗎？

那麼就到此為止了。

嘿咻…

怎麼可能。

不好意思，說了莫其妙的話。

醫生…

醫生應該沒有…從我身上提取費洛蒙吧？

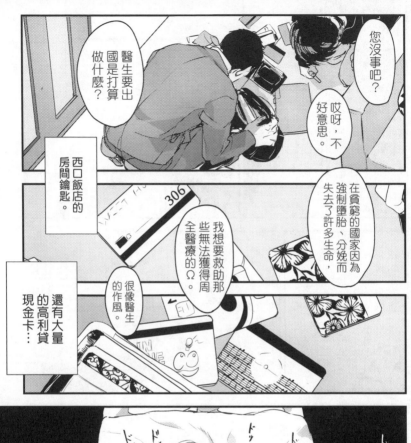

醫生要出國是打算做什麼？

您沒事吧？

哎呀，不好意思。

西口飯店的房間鑰匙。

在貧窮的國家因為強制墮胎、分娩而失去了許多生命，

我想要救助那些無法獲得周全醫療的Ω。

很像醫生的作風。

還有大量的高利貸現金卡⋯

就這樣一直別讓鼎知道會比較好…

咦？你還不用出門嗎？

因為第3節才有課。

那樣啊，那我先走了。

哈啦

但我想知道…

大概是這個。

我一直知道對鼎而言這應該是什麼很特別的東西，但我從來都沒想過要打開它。

這種像玩具一樣的鎖。

喀鏘

找到了。

唯獨比較薄的那份有封上。

畢竟打開還是很危險的嗎？

116

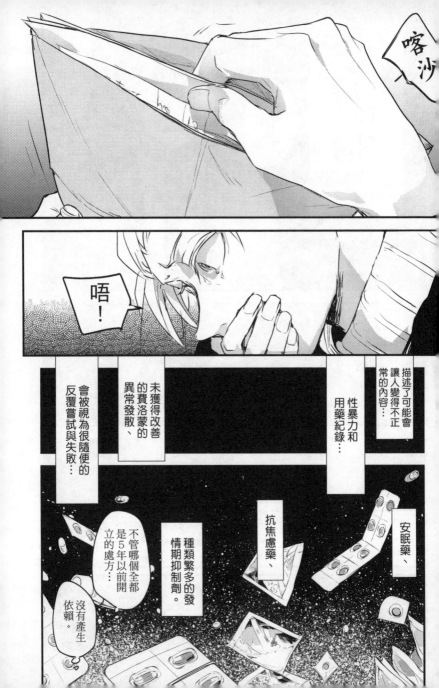

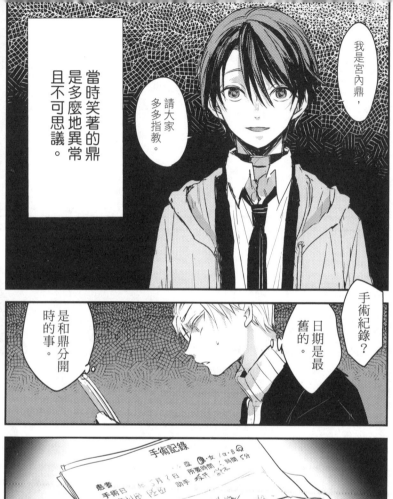

我是宮內鼎，請大家多多指教。

當時笑著的鼎是多麼地異常且不可思議。

手術紀錄？

日期是最舊的。

是和鼎分開時的事。

手術記錄

患者

手術日

考量到精神和肉體皆未成熟，所以細節並沒有告知本人。

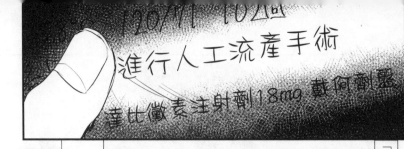

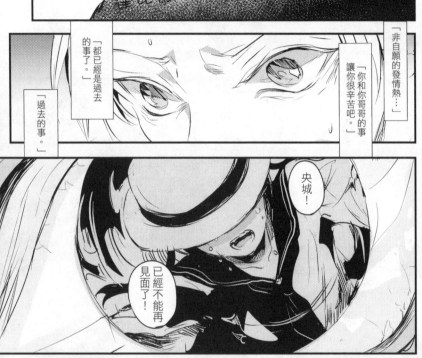

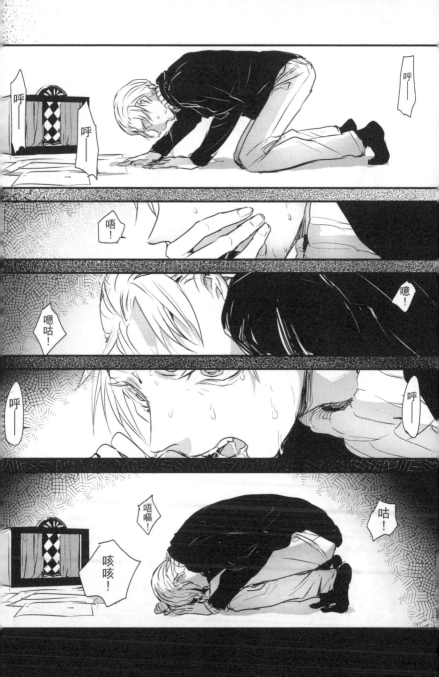

央城說這個週末團隊發表就結束了，

稍微努力一下，用好食材做晚飯吧。

做什麼好呢？

初次見面。

敝姓央城。

央城？難道是鼎的⋯

為什麼會到這裡？

你在做什麼？

那是我的提包！我要叫警察⋯

有東西忘在大廳了嗎？

哎呀，不好意思。

哇！你幹什麼？

叫警察？

你嗎？

如果你敢的話，隨便你。

你知道了什麼…

閉嘴！回答我的問題！

否則的話，我就通知高利貸的人你的住處！

高利貸？

為什麼我要…

你不會以為你還能找到什麼推託之辭嗎？

你究竟是鼎的什麼人？

主治醫生兼心理醫生。

專業是…

婦產科。

……是宮內幸！

你應該知道鼎的體質吧？

但他並沒有惡意！

不是叫你閉嘴了嗎！

是嗎？

你們要鼎的費洛蒙做什麼？

大部分都交給幸了，但我還不了借款……

偷拿了一部分當作催淫藥賣給了成人店。

那麼盜取鼎費洛蒙的人是……

……是我。

你和幸合作？

沒錯……

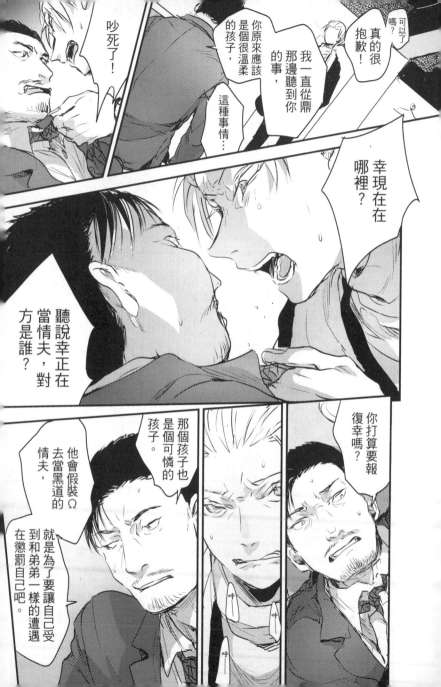

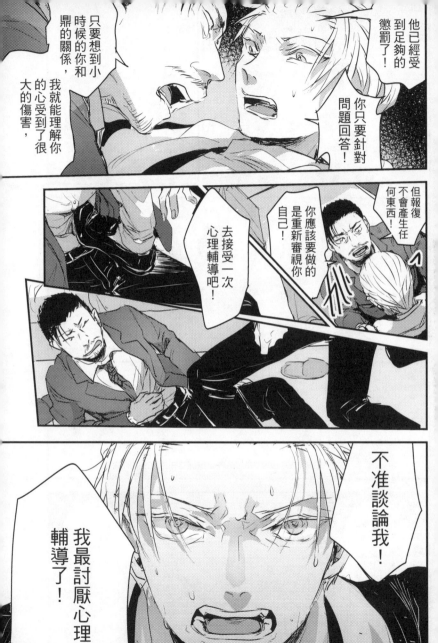

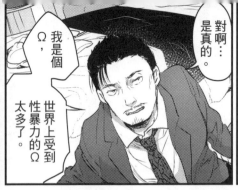

對啊，我是個Ω，世界上受到性暴力的Ω太多了。

是真的…

鼎很感謝你。

據說你一直在為受傷的Ω工作是真的嗎？

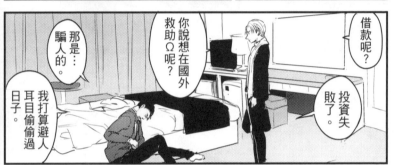

那是…騙人的。

我打算避人耳目偷偷過日子。

你說想在國外救助Ω呢？

借款呢？

投資失敗了。

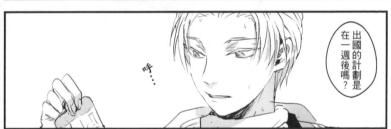

出國的計劃是在一週後嗎？

呼…

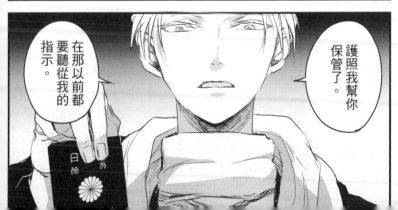

在那以前都要聽從我的指示。

護照我幫你保管了。

Sayonara
Koibito
Matakite
Tomodachi

Lost Child

第6話

有人說報復
不會產生任
何東西。

第一次和鼎相遇
是在小學。

第一眼見到就覺
得他很可愛，

向他搭話後馬上
變得要好了。

在一起相處之後發
現他意外地任性。

央城！

來建密秘
基地吧！

雖然年幼
又笨拙⋯

但我們是
戀人。

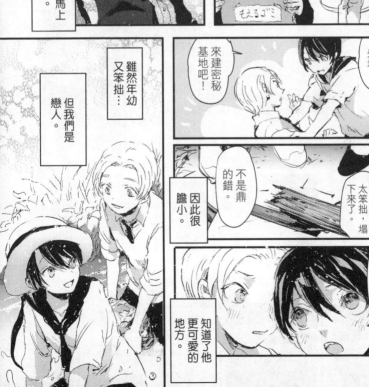

對不起！

都是因為我
太笨拙，塌
下來了。

不是鼎
的錯。

因此很
膽小。

我還以為能
和央城一起
住了呢！

知道了他
更可愛的
地方。

もえるゴミ

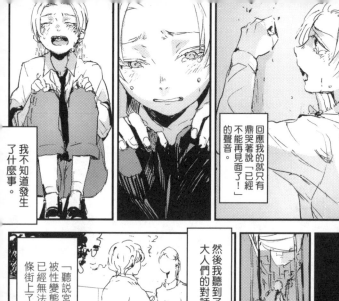

可是鼎突然消失了。

回應我的就只有鼎哭著說「已經不能再見面了！」的聲音。

我不知道發生了什麼事。

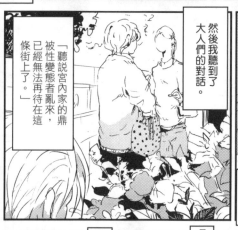

然後我聽到了大人們的對話。

「聽説宮內家的鼎被性變態者亂來，已經無法再待在這條街上了。」

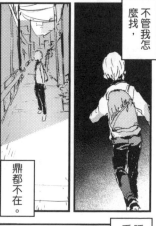

不管我怎麼找，

鼎都不在。

遲鈍的反應…

我想在父母親眼裡看起來就像是個空殼吧。

呆滯的眼神…

睡不著覺，手腳很沉重…

被帶去醫院後，醫院診斷為憂鬱狀態…

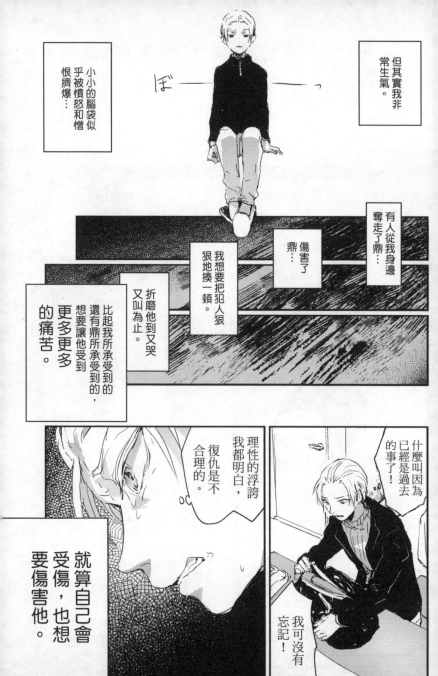

ぼ————————っ

小小的腦袋似乎被憤怒和憎恨擠爆…

但其實我非常生氣。

有人從我身邊奪走了鼎…

傷害了鼎…

我想要把犯人狠狠地揍一頓。

折磨他到又哭又叫為止。

比起我所承受到的還有鼎所承受到的，想要讓他受到更多更多的痛苦。

理性的浮誇我都明白，復仇是不合理的。

什麼叫因為已經是過去的事了！

我可沒有忘記！

就算自己會受傷，也想要傷害他。

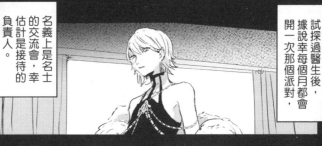

試探過醫生後，據說幸每個月都會開一次那個派對，

名義上是名士的交流會，幸估計是接待的負責人。

好像不會加入圈子，而是保持距離觀察情況。

完全就是管理的一方。

基本上自己是不參加的。

他是怎麼在Ω排出費洛蒙的當中保持理智呢？

算了，既然如此…

你透過我建立的門路讓這個人進入派對會場。

你把香水 費洛蒙 還給幸，

然後把隱藏攝影機遺漏在那裡。

比如說…對了…

也有可能會發生你弄錯了不小心把內容物全部撒出來了類似那樣的問題吧。

根據他的筆記本，醫生計劃要遠走高飛，戀人好像在國外等他。

正在追樂團成員的追星族β害怕樂團成員在雜交派對的照片落到媒體手上※

※把幸的照片傳到自己手機時一起轉寄了。

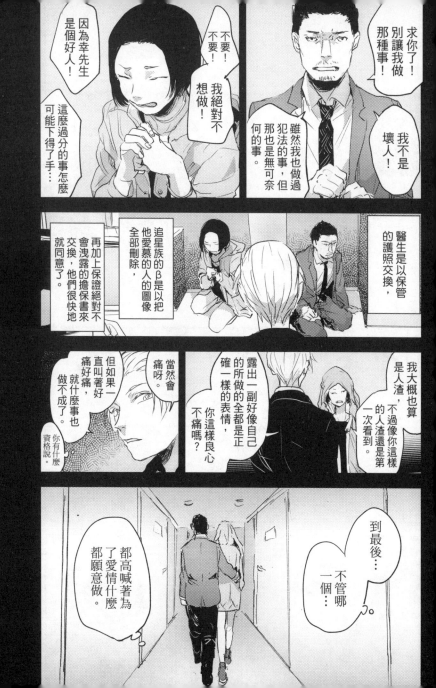

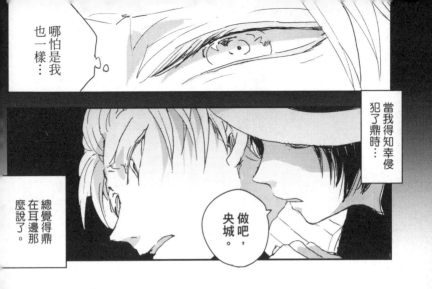

哪怕是我也一樣⋯

當我得知幸侵犯了鼎時⋯

總覺得鼎在耳邊那麼說了。

做吧，央城。

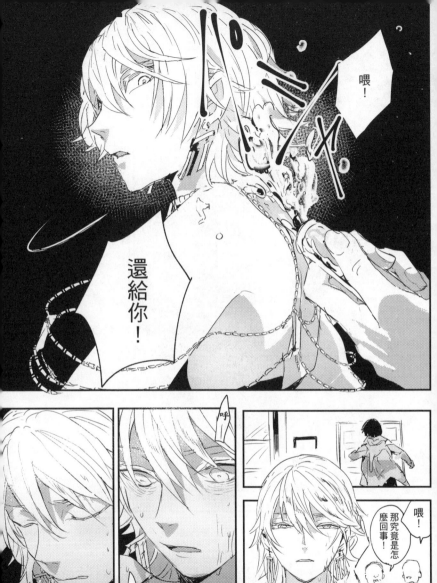

喂！

還給你！

喂！
那究竟是怎麼回事

那麼我會告訴你們寄物櫃的密碼，各自拿了目標物就解散了吧。

號碼是…

是、是，辛苦了。

做好了!

不會再做這種事了!

吧! 你去死

咚

原來是這樣啊…

從一開始就知道這裡一點成就感都不會有。

比想像中的還要無動於衷。

被發現是我唆使的嗎?

那個時候的我…

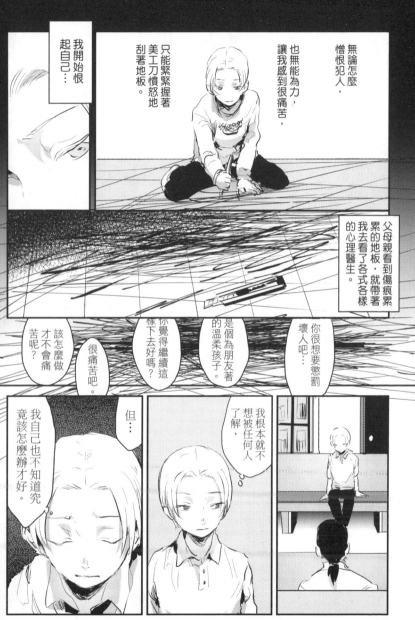

無論怎麼憎恨犯人，也無能為力，讓我感到很痛苦，只能緊緊握著美工刀憤怒地刮著地板。

我開始恨起自己…

父母親看到傷痕累累的地板，就帶著我去看了各式各樣的心理醫生。

你很想要懲罰壞人吧…

是個為朋友著想的溫柔孩子。

你覺得繼續這樣下去好嗎？

很痛苦吧。

該怎麼做才不會痛苦呢？

我根本就不想被任何人了解，

但…

我自己也不知道究竟該怎麼辦才好。

140

最後父母親帶我去看的是催眠治療師。

（當時的我並不知道那個是怎麼回事。）

請放輕鬆躺下，把眼睛閉上。

來，深呼吸，從腳尖開始很快地變得越來越重。

右腳會漸漸變重，很快地沉下去了，

就好像鉛塊一樣連抽動都沒辦法，

胸口變得很暖…

溫暖逐漸擴散開來了。

我不想忘記。

「央城想要忘了那個孩子的事嗎？」

「但是很痛苦吧。」

嗯。

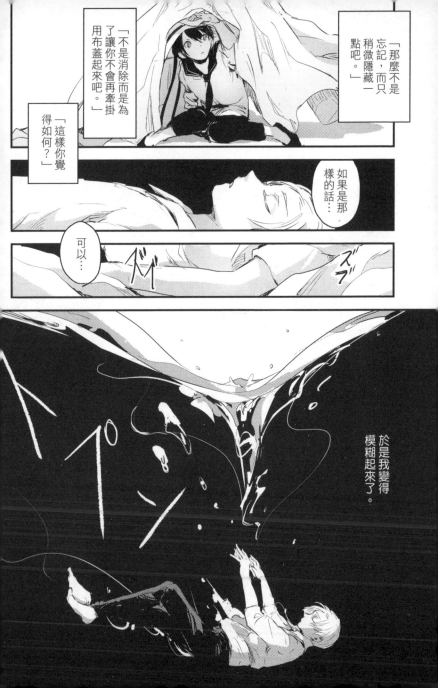

「那麼不是忘記，而只是稍微隱藏一點吧。」

「不是消除而是為了讓你不會再牽掛用布蓋起來吧。」

「這樣你覺得如何？」

如果是那樣的話⋯

可以⋯

於是我變得模糊起來了。

蒙上眼睛感覺好像還活著一樣。

自從與鼎重逢後，蒙上的布就被一點一點地撕去了。

其實我是知道的。

鼎是絕對不會說那種話的。

做吧。

做吧！

這是我！

我還是一樣一直在這裡。

我一直記得！

根本就沒有弄丟！

不管是那個時候的痛苦還是悲傷全都在這裡。

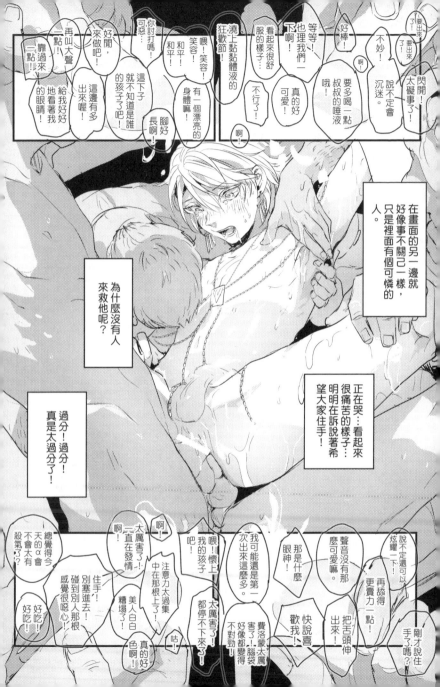

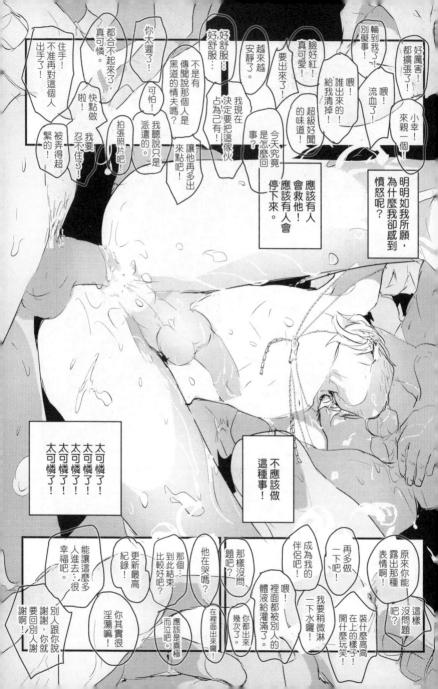

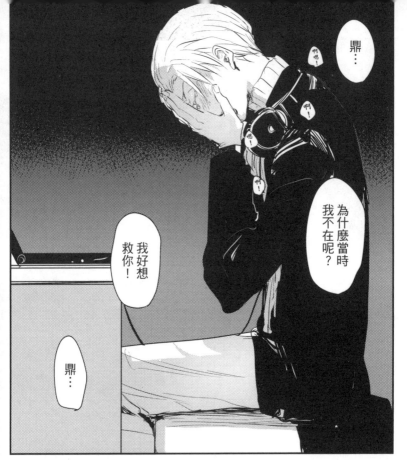

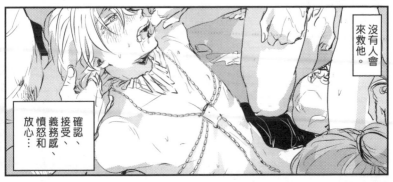

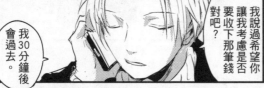

我說過希望你讓我考慮是否要收下那筆錢對吧?

我30分鐘後會過去。

請你讓人回避,通通風,淋浴後等我。

請不要上鎖,你應該懂是什麼意思吧?

嗯。

是。

我是央城。

身體怎麼樣？

託你的福，非常糟糕。

你早就發現了？

有餘嘛。比想像中的還遊刃

你滿意了嗎？

因為你居然會利用醫生，

他不適合做這種事。

雖然我沒想到會被潑香水。

我沒有打算要拆散你和鼎，

我只是幫忙把借來的東西歸還而已。

虛情假意。

算了，我是無所謂，

報復都會理所當然地接受。

你是故意不逃走嗎？

我想從你的嘴裡聽到。

就如同你所預料的。

原因呢？

在鼎的初次發情期，

我輸給了誘惑。

如果你又想要對我做什麼的話，

我沒有那種想法。

就隨你喜歡吧。

我打算到此結束。

你的表情真悽慘。

你後悔侵犯鼎嗎？

你也是吧。

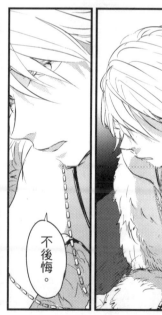

不後悔。

幸哥？

……

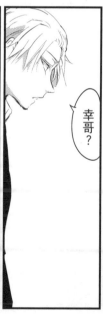

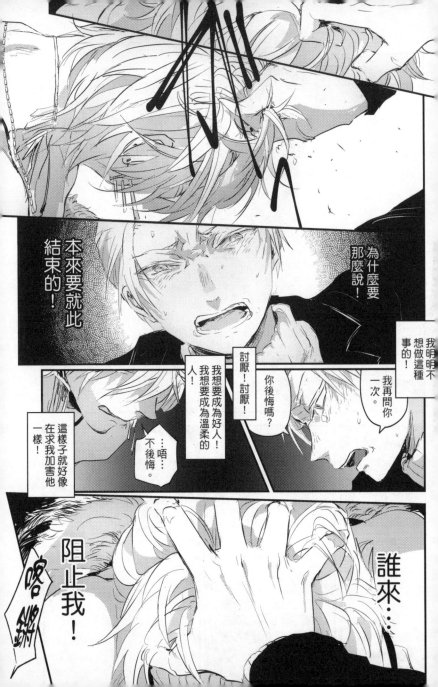

那個…

咚

我有話要說。

抱歉，冒昧打擾了。

鼎？

瑠香！為什麼？鳴海先生應該沒有過來…

不，不可能！

這孩子是誰？

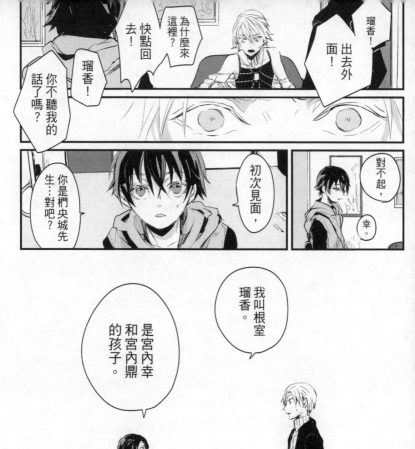

瑠香！出去外面！

瑠香！快點回去！為什麼來這裡？

你不聽我的話了嗎？瑠香！

你是椚央城先生…對吧？

初次見面，

對不起，幸。

我叫根室瑠香。

是宮內幸和宮內鼎的孩子。

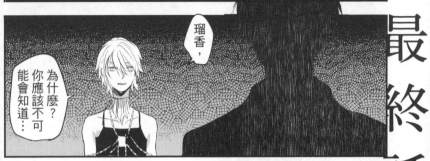

瑠香，

為什麼？你應該不可能會知道⋯

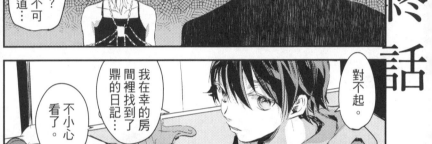

對不起。

我在幸的房間裡找到了鼎的日記⋯

不小心看了。

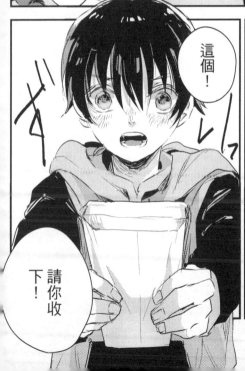

這個！

請你收下！

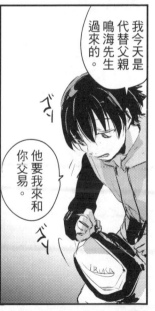

我今天是代替父親鳴海先生過來的。

他要我來和你交易。

156

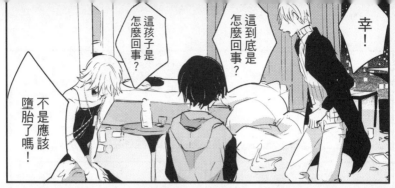

這孩子是怎麼回事？

這到底是怎麼回事？

幸！

不是應該墮胎了嗎！

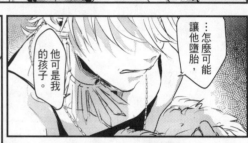

…怎麼可能讓他墮胎，他可是我的孩子。

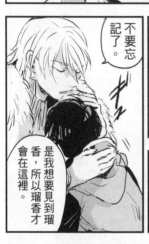

不要忘記了。

是我想要見到瑠香，所以瑠香才會在這裡。

瑠香，過來。

墮胎是偽裝的，

鼎什麼都不知道。

央城，

我也不想讓你知道…

幸，

請你放開我。

鳴海先生說了，

只要瑠香努力的話，就能幫助幸。

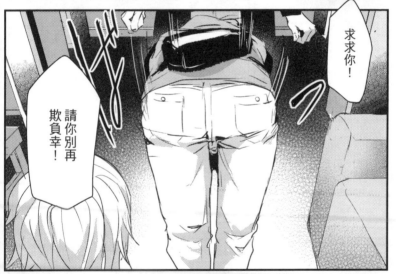

求求你！

請你別再欺負幸！

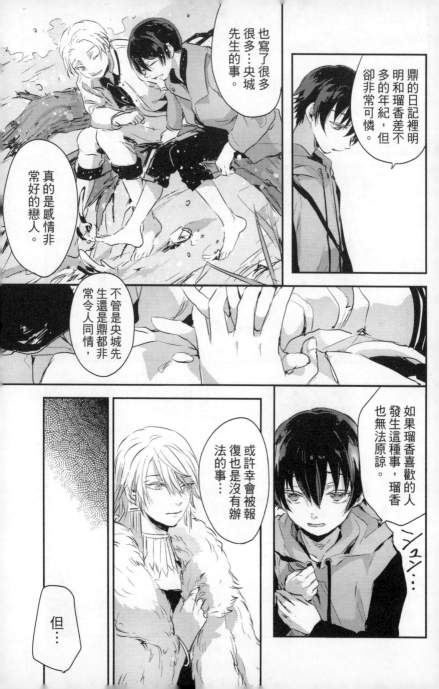

鼎的日記裡明明和瑠香差不多的年紀，但卻非常可憐。

也寫了很多很多央城…先生的事。

真的是感情非常好的戀人。

不管是央城先生還是鼎都非常令人同情，

如果瑠香喜歡的人發生這種事，瑠香也無法原諒。

シュン…

或許幸會被報復也是沒有辦法的事…

但…

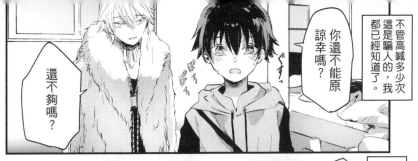

不管高喊多少次這是騙人的，我都已經知道了。

你還不能原諒幸嗎？

還不夠嗎？

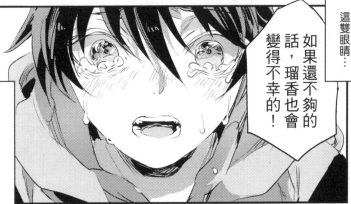

這雙眼睛…

如果還不夠的話，瑠香也會變得不幸的！

無論怎樣都無法否認是鼎的眼睛。

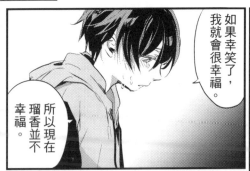

如果幸笑了，我就會很幸福。

所以現在瑠香並不幸福。

你幸福嗎？

這樣子…

彷彿就像我是壞人一樣了啊！

對瑠香來說，欺負幸的人就是壞人。

我明白了，我就接受交易吧。

幸哭到最後，孩子哭了，我也想哭。

不管是誰都很不幸。

今後互不干涉⋯

與這次的事件有關的訊息全都隱匿，

一輩子都不要讓鼎知道「瑠香」的存在⋯

你說你叫瑠香對吧⋯

你能夠保證到死都不會去見鼎嗎？

是的，

瑠香無所謂。

碰觸到的手指很纖細、

幼小、

溫暖。

就那樣結束了。

要是能全部變成雪白的就好了。

覺得有點冷，原來是下雪了。

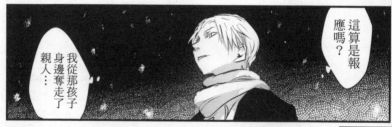

這算是報應嗎？

我從那孩子身邊奪走了親人…

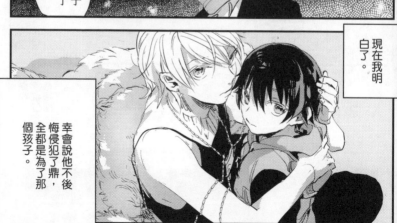

現在我明白了。

幸會說他不後悔侵犯了鼎，全都是為了那個孩子。

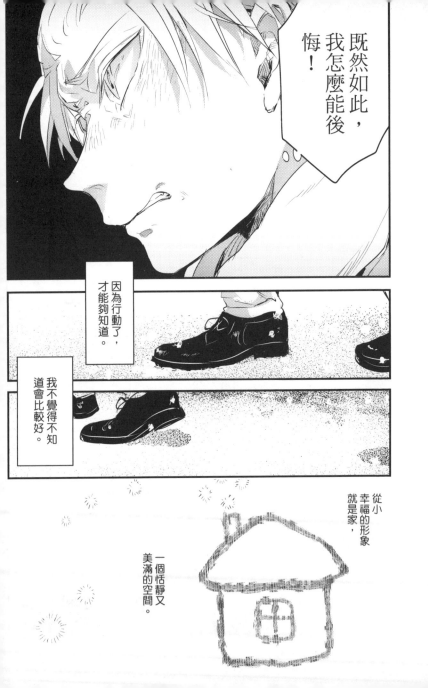

既然如此，我怎麼能後悔！

因為行動了，才能夠知道。

我不覺得不知道會比較好。

從小幸福的形象就是家，

一個恬靜又美滿的空間。

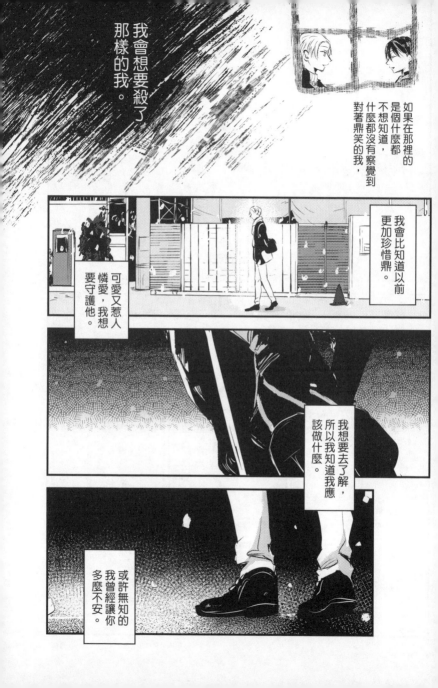

我會想要殺了那樣的我。

如果在那裡的是個什麼都不想知道，什麼都沒有察覺到對著鼎笑的我，

我會比知道以前更加珍惜鼎。

可愛又惹人憐愛，我想要守護他。

我想要去了解，所以我知道我應該做什麼。

或許無知的我曾經讓你多麼不安。

♪送給那個人沒有核的蘋果、

♪送給那個人隨時敞開大門的家…

♪我的心就是那個人的城堡，

♪那個人不需要鑰匙就可以進入。

他說過可能要接近清晨，才會回家，

據說今天最關鍵的場合結束了，做一些講究一點的東西等他吧。

多麼不可思議的事，

早上一起床就喜歡你，

從小一直是那樣，

每天都為自己感到驚訝，

對一如既往的自己感到放心。

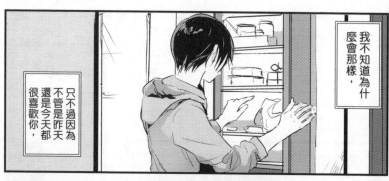

我不知道為什麼會那樣。

只不過因為不管是昨天還是今天都很喜歡你，

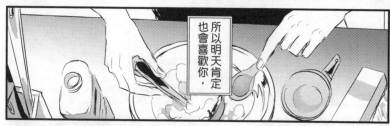

所以明天肯定也會喜歡你，

就如同所謂的初戀才是唯一的愛戀一樣，

這就是信仰嗎？

自從認定你就是我命中注定的那一刻開始，我就相信會是永恆。

167

雖然央城不會幫我實現所有的願望，

但那樣也沒有關係，

喜歡！喜歡！喜歡！喜歡！喜歡！我不知道為什麼會那麼喜歡你！

變得如我所期望的央城就不是央城了。

你向我求過婚，但因為彼此雙親的反對，我們還沒有結婚。

想要你碰我時，你不讓我碰。

想要你抱我時，你不會抱我。

168

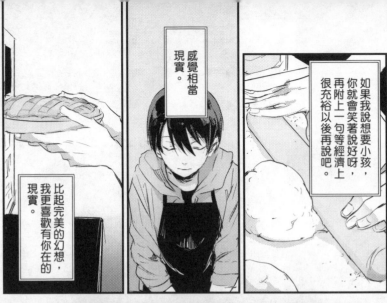

如果我說想要小孩，你就會笑著說好呀，再附上一句等經濟上很充裕以後再說吧。

感覺相當現實。

比起完美的幻想，我更喜歡有你在的現實。

光只是願意一起睡覺就好了。

只要早上醒來有你在，我會感到很開心。

叮

成功了！

家裡的燈還亮著。

但我努力了。

或許沒有一件事是正確的，

所有一切都不順利，

對了，我就是為了這個。

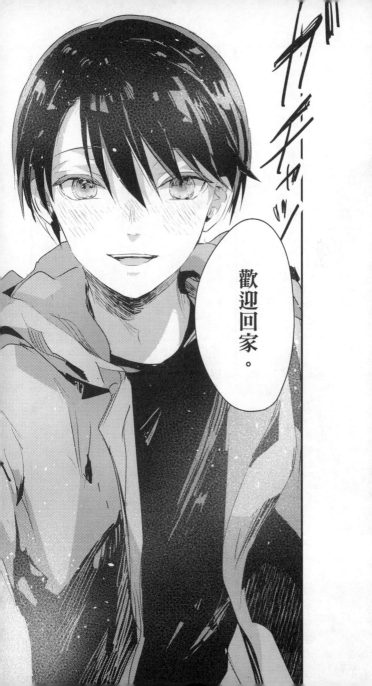

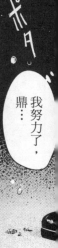

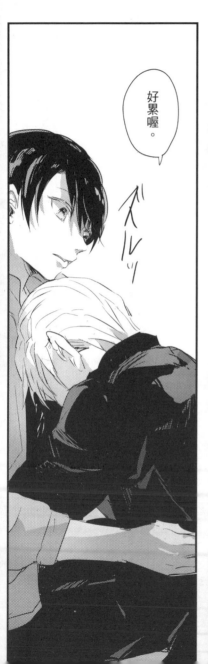
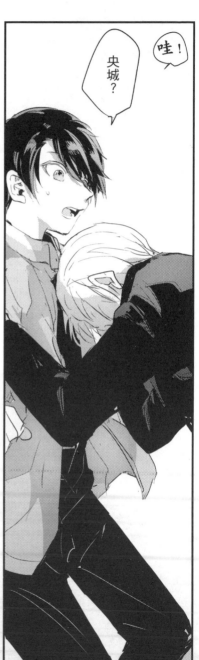

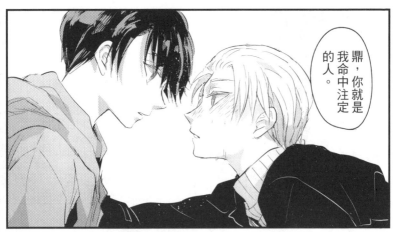

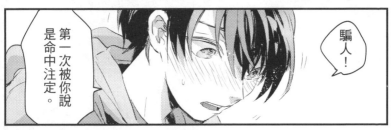

嗚嗚嗚嗚嗚嗚…

對不起…

謝謝…

除此之外，我說不出其他的話了。

懇切地請求，
希望一切都能好轉，
你能夠獲得幸福。

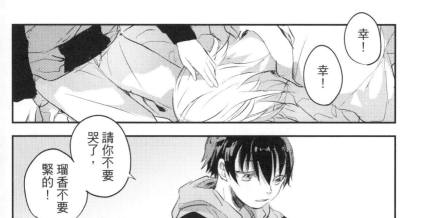

幸！

幸！

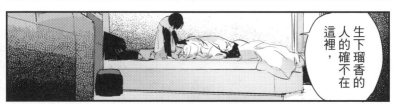

瑠香不要緊的！

請你不要哭了，

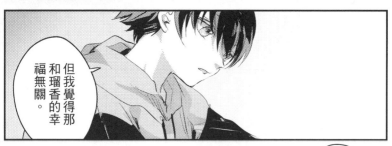

生下瑠香的人的確不在這裡，

但我覺得那和瑠香的幸福無關。

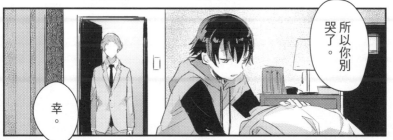

所以你別哭了。

幸。

To be continued

Sayonara
Koibito
Matakite
Tomodachi

Lost Child

瑠香的一天

如果幸笑了，瑠香就會覺得很幸福。

告訴幸最喜歡他，

和向幸說晚安。

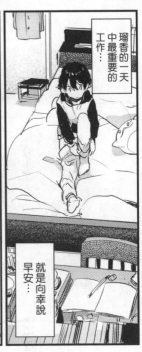

瑠香的一天中最重要的工作⋯

就是向幸說早安⋯

瑠香，今天久違的可以悠閒度過，要一口氣刷完這面牆哦。

之前就一直覺得顏色有點髒，讓人看不順眼。

太好了！
今天的幸很有精神。

我刷上面，下面就拜託瑠香刷了。

好的！

嗯，刷得很好哦！

寶藍色。
幸喜歡的顏色，瑠香也喜歡。

可以知道誰借了什麼樣的書，覺得很有趣。

那個啊，瑠香當上圖書股長了。

瑠香，最近學校有發生什麼事嗎？

182

幸，

不好意思，可以幫我把這個送過去嗎？

對方說無論如何都要你送。

這是你的工作！

幸！

是誰？

你說過今天沒有任何安排的。

抱歉，瑠香。

沒關係。

我去準備。

雖然很遺憾，但那也是沒辦法的事。

不可以因為瑠香的任性拉住他。

就差一點點了。

那個，鳴海先生，可以幫我一下嗎？

瑠香…

搆不到上面。

我明白了，對不起，打擾你工作了。

抱歉，我現在很忙。

明明只要刷了那裡就完成了。

還差一點點！

還差一點點！

刷到了！

※喀噠

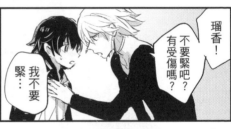

瑠香！

不要緊吧？有受傷嗎？

我不要緊…

瑠香…去拿抹布！

瑠香你不要動！

186

幸！

你在做什麼？

啊…真是的…

這種時候…

必須得快點擦掉才行。

你是打算讓對方等你嗎？

我知道！

快點出門！現在不是做那種事的時候吧。

那個！

等一下！

瑠香去洗澡。

我會讓人來整理這裡的。

真是的！

187

就這樣去洗澡的話就會弄髒了⋯

直到為止的一小時內，

瑠香就一直在那裡都沒有動。

幸！

回來了！

給幸和鳴海先生添麻煩了。

鳴海先生！

在生氣⋯

しゅん⋯

不行，

那種事情回絕就好了啊！

請不要打擾我和瑠香的時間！

鳴海先生沒有在聽。

可是你卻還是讓我過去！

你明明知道那種話只不過是場面話而已！

都是因為瑠香，才讓幸擔心的。

求求你，鳴海先生！

聽聽幸說話吧！

所以，

請你溫柔對待幸！

請你溫柔對待幸！

明明不可以偷聽幸和鳴海先生說話的�⋯

瑠香是壞孩子。

不可以哭！

不可以哭！

瑠香，可以一起睡嗎？

喀鏘

190

失敗了也沒關係哦。

那個，幸…

今天對不起。

明天不會失敗了。

牆壁…已經漂亮地刷完了。

為了我而這麼努力，謝謝你。

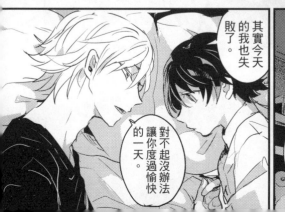

其實今天的我也失敗了。

對不起沒辦法讓你度過愉快的一天。

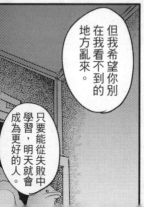

但我希望你別在我看不到的地方亂來。

只要能從失敗中學習，明天就會成為更好的人。

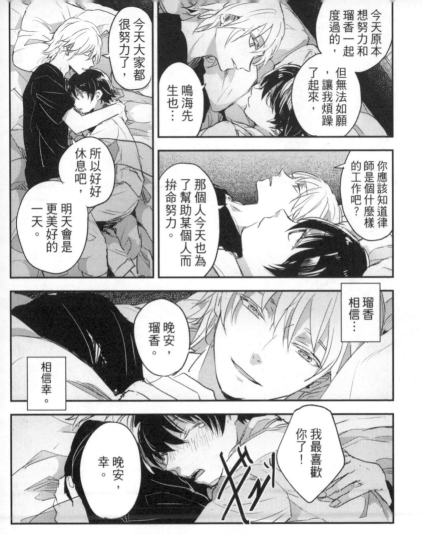

END

明天會是美好的一天。

Sayonara
Koibito
Matakite
Tomodachi

Lost Child

類似後記

心裡面真的非常激動，大家好久不見了。
雖然有想像過非常亂來的第一部作品
如果繼續連載的話應該會是這樣吧，
但沒想到會集結成冊，而且還繼續連載了。

其實預計是有央城篇和幸篇然後在一本內完結，
但光是央城就用了一本，
本來打算爽快地用一半的份量來畫的，但沒想到要畫的內容太多，
為了像央城這樣的男人準備地獄是很令人期待的，
央城對不起，但你有鼎了，所以沒關係，對吧。

這次的故事是為了介紹幸和瑠香而產生的。

聽說打算要讓可愛的孩子到地獄旅行，
我可沒有說那裡就是終點。

希望下次能畫很多很多的幸和瑠香，
順帶一提瑠香是Ω。

2016.4. yoha

special thanks
テトラ大人、たくま大人、ナルセ大人、ゲ大人、
支持我的各位、寫信給我的大家。

本書是在編輯大人的努力
以及說喜歡這本書的各位鼓勵之下完成的。

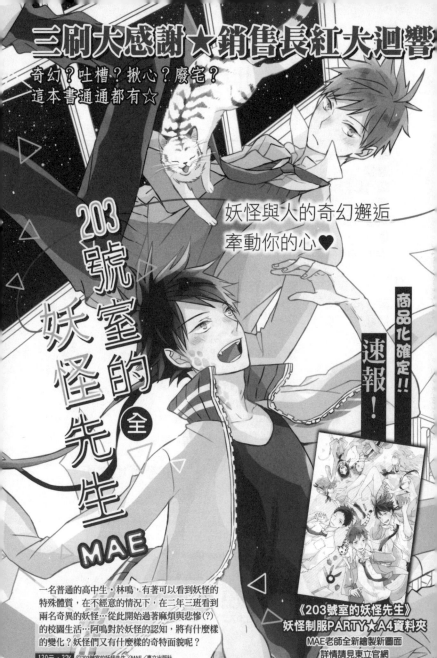

三刷大感謝★銷售長紅大迴響

奇幻？吐槽？揪心？廢宅？
這本書通通都有☆

203號室的妖怪先生 全

妖怪與人的奇幻邂逅
牽動你的心♥

MAE

一名普通的高中生・林鳴，有著可以看到妖怪的特殊體質，在不經意的情況下，在二年三班看到兩名奇異的妖怪…從此開始過著麻煩與悲慘(?)的校園生活…阿鳴對於妖怪的認知，將有什麼樣的變化？妖怪們又有什麼樣的奇特面貌呢？

130元・32K ⓒ203號室的妖怪先生／MAE／東立出版社

CT0048001 C8P192

戀人再見、朋友歡迎再來
～迷失的孩子～
原名：さよなら恋人、またきて友だち ～ロスト・チャイルド～

■作　　者	yoha
■譯　　者	刻托
■審核編輯	羅筠
■美　　編	陳繪存
■發 行 人	范萬楠
■發 行 所	東立出版社有限公司
■東立網址	http://www.tongli.com.tw
	台北市承德路二段81號10樓
	☎(02)25587277　FAX(02)25587296
■香港公司	東立出版集團有限公司
■社　　址	香港北角渣華道321號
	柯達大廈第二期1207室
	☎23862312　FAX 23618806
■劃撥帳號	1085042-7（東立出版社有限公司）
■劃撥專線	(02)25587277　總機0
■印　　刷	絃億彩色印刷有限公司
■裝　　訂	智盛裝訂股份有限公司
■2020年7月15日第1刷發行	

日本ふゅーじょんぷろだくと正式授權中文版

SAYONARA KOIBITO MATAKITE TOMODACHI～LOST CHILD～
© yoha 2018
Originally published in Japan in 2018 by Fusion Product Inc., Tokyo.
Traditional Chinese Characters translation rights arranged with
Fusion Product Inc., Tokyo, through TOHAN CORPORATION, Tokyo.